Lautrec, by Gustave Coquiot

The Project Gutenberg EBook of Lautrec, by Gustave Coquiot This eBook is for the use of anyone anywhere at no cost and with almost no restrictions whatsoever. You may copy it, give it away or re-use it under the terms of the Project Gutenberg License included with this eBook or online at www.gutenberg.org

Title: Lautrec

Author: Gustave Coquiot

Release Date: November 23, 2010 [EBook #34422]

Language: French

Character set encoding: ISO-8859-1

*** START OF THIS PROJECT GUTENBERG EBOOK LAUTREC ***

Produced by Laurent Vogel, Claudine Corbasson, and the Online Distributed Proofreading Team at http://www.pgdp.net (This file was

produced from images generously made available by the Bibliothèque nationale de France (BnF/Gallica) at http://gallica.bnf.fr), Illustrations from images generously made available by The Internet Archive

Au lecteur

Cette version électronique reproduit dans son intégralité la version originale.

La ponctuation n'a pas été modifiée hormis quelques corrections mineures.

L'orthographe a été conservée. Seuls quelques mots ont été modifiés. La liste des modifications se trouve à la fin du texte.

LAUTREC

DU MÊME AUTEUR

LES FÉERIES DE PARIS (*Couverture de R. Carabin*).

LES SOUPEUSES (*Dessins de George Bottini*).

LE VRAI J.-K. HUYSMANS (*Portrait par J.-F. Raffaëlli*).

HENRI DE TOULOUSE-LAUTREC (*Avec des illustrations*).

LE VRAI RODIN (*Avec des illustrations*).

PARIS, VOICI PARIS! (*Couverture de Sacchetti*).

CUBISTES, FUTURISTES, PASSÉISTES (*Avec des illustrations*).

RODIN (*Grand album, avec des illustrations*).

RODIN A L'HOTEL BIRON ET A MEUDON (*Avec des illustrations*).

PAUL CÉZANNE (*Avec des illustrations*).

LES INDÉPENDANTS (*Avec des illustrations*).

VAGABONDAGES.

THÉATRE (*Seul ou en collaboration*)

M. PRIEUX EST DANS LA SALLE!

DEUX HEURES DU MATIN... QUARTIER MARBEUF (*Couverture de Géo Dupuis*).

HOTEL DE L'OUEST... CHAMBRE 22.

UNE NUIT DE GRENELLE (*Couverture de Géo Dupuis*).

SAINTE ROULETTE.

POUR PARAITRE

L'HOMME DE LA NATURE.

LES PANTINS DE PARIS (*Dessins de Forain*).

L'ILE DÉSENCHANTÉE.

PIERRE BONNARD.

Tous droits de traduction, de reproduction, réservés pour tous pays, y compris la Suède, la Hollande, le Danemark et la Russie.

S'adresser, pour traiter, à la Librairie OLLENDORFF 50, Chaussée d'Antin, Paris.

GUSTAVE COQUIOT

LAUTREC

OU QUINZE ANS DE MOEURS PARISIENNES

Lautrec, by Gustave Coquiot

1885-1900

Avec 24 reproductions hors-texte des oeuvres de LAUTREC

TROISIÈME ÉDITION

PARIS

Société d'Éditions Littéraires et Artistiques LIBRAIRIE OLLENDORFF
50, CHAUSSÉE D'ANTIN, 50

Copyright by Librairie Ollendorff 1921

Il a été tiré à part Trente exemplaires sur papier de Hollande numérotés à la presse.

à R. CARABIN

SCULPTEUR, MÉDAILLEUR, ORFÈVRE, POTIER ET ALCHIMISTE

[Illustration: PORTRAIT DE LAUTREC (*Eau-forte de Charles Maurin*).]

DES SOUVENIRS SUR LA VIE

I

Le Milieu

Paris et René Princeteau

Cormon ou la Vie

Montmartre

LE MILIEU

Descendant des comtes souverains de Toulouse, qui bataillèrent contre le pape Innocent III, contre le roi Louis VIII de France, mieux encore contre le rude sanglier Simon de Montfort, le comte Alphonse

de Toulouse-Lautrec-Monfa, aujourd'hui trépassé, chassait à courre, à grand tapage de chiens et de trompes, en la terre de Loury en Loiret, quand sa femme, la comtesse née Adèle Tapié de Celeyran, lui fit discrètement annoncer la naissance de son fils Henri, né le 24 novembre 1864, à Albi, 14, rue de l'Ecole-Mage, dans un vieil hôtel de famille.

Le veneur ne se hâta point pour cela de boucler son équipage. Officier de cavalerie, sorti de l'Ecole de Saint-Cyr, démissionnaire, et marié en l'année 1863, il avait tout de suite laissé sa femme à ses religieuses pratiques pour éperonner, lui, à pleines molettes, la vie libre, nettement excentrique qu'il chérissait. D'ailleurs, cet hoffmannesque gentilhomme avait de qui tenir. Son propre père avait été un rude coureur de bois et de halliers, farouche et autoritaire, qui avait terrorisé son entourage. Excellent cavalier, forcené chasseur, il n'avait presque jamais quitté la terre du Bosc, âpre terre située dans le Rouergue, et qui appartenait à sa femme. Mais ces loups ont tout de même une fin! Un soir, après avoir, durant toute la journée, sonné du cor, à se rompre les veines, il mourut d'une chute de cheval, laissant à son fils Alphonse la forte image d'un vieux veneur monté en couleurs, et dressé sur ses éperons, comme un hargneux coq sur ses ergots. Il ne possédait aucune fortune personnelle, du reste; mais, du côté de sa femme, abondaient terres et argent; et il s'en trouvait très bien, car les Banques, on le sait, sont faites pour les femmes et pour les rustres!... Alors, cela dit, quant aux autres origines en ce qui touche celui qui sera le peintre Henri de Toulouse-Lautrec, elles se présentent, avec une certaine carrure, ainsi:

Sa mère est une fille de Léonce Tapié de Celeyran et de Louise d'Imbert du Bosc. Elle est cousine germaine de son mari, leurs deux mères étant sœurs, filles du comte d'Imbert du Bosc et de Zoé de Solages.

Les Tapié sont originaires de Cannes (Aude), où ils exercèrent, dès le XVIe siècle, les fonctions de premiers consuls. Ils s'établirent à Narbonne au XVIIe siècle, et y fournirent de nombreux magistrats consulaires, plusieurs chanoines du chapitre de Saint-Sébastien (paroisse de Narbonne), un officier de la maison du roy, un trésorier général de France, etc.

Quant à la terre de Celeyran (dont le nom s'ajouta à celui de Tapié), ou, pour dire mieux, quant à la terre de Saint-Jean de Celeyran, c'était une terre noble appartenant aux chevaliers de Saint-Jean de Jérusalem, qui, en 1680, environ, la vendirent avec haute, basse et moyenne justice, à la famille Mengau, de Narbonne.

Jacques Mengau, seigneur de Celeyran, conseiller à la cour de Montpellier, adopta alors l'arrière-grand-père d'Henri de Toulouse-Lautrec, fils de son cousin germain, et lui donna son nom et sa fortune, en 1798. La terre de Celeyran, sur laquelle s'élève une vaste habitation, est la plus considérable du département de l'Aude. Mais au temps de l'arrière-grand-père d'Henri de Toulouse-Lautrec, avant qu'elle n'eût été divisée par des partages de famille, sa contenance était de plus de 1.500 hectares.

Le château, situé sur la commune de Salles d'Aude (Aude), fut à un moment la propriété, jamais payée, de la considérable et grasse Thérèse Humbert. Il fut son nid d'affaires. Elle y puisa forces et ruses pendant un laps d'années. Ce n'est qu'à sa déconfiture, que la famille Tapié put reprendre cette terre, désormais doublement illustre.

Du côté du père, c'est-à-dire du côté du comte Alphonse de Toulouse-Lautrec-Monfa, il y avait deux branches: une branche aînée et une branche cadette. Henri de Toulouse-Lautrec appartenait à la branche cadette; et, à la mort de son père, le fief de Monfa, très ancien dans la famille, aurait été son héritage. Il est vrai que Monfa n'est plus qu'un château en ruines, avec une centaine d'hectares, très mal cultivés. La poste, c'est Roquecourbe-Castres (Tarn).

Mieux favorisée, la comtesse Alphonse de Toulouse-Lautrec avait, de son père, hérité de la terre de Ricardel, qui est une portion de l'ancien Celeyran. Terre sans château, et qui ne peut s'enorgueillir que d'une simple maison de régisseur et de bâtiments d'exploitation rurale.

Mais ceci était préférable: le château du Bosc, en Aveyron, et le château de Malromé, par Saint-Macaire (Gironde), appartenaient aussi--et appartiennent encore à Madame la comtesse Alphonse de Toulouse-Lautrec.

Toute cette importante fortune territoriale ne put jamais cependant contenir la fantaisiste humeur du Comte. Il vivait le plus souvent sur des terrains de chasse, loin de sa femme; ou à Albi, où il demeura longtemps chez sa mère, une fille du comte du Bosc;--parfois à Paris, dans un hôtel;--ou bien devant la cathédrale d'Albi, la robuste et originale cathédrale bâtie à son image. Là, sous une tente, il tenait compagnie à ses faucons et à ses chiens, avant que de les traîner ensuite les uns et les autres, à travers la ville ahurie, mais qui pardonnait tout à M. le comte, dont elle vénérait, presque la tête basse, la hauteur et l'impertinence. Car, ne se promenait-il pas, encore, M. de Toulouse-Lautrec, un faucon sur le poing gauche, de la viande crue dans l'autre main, et s'arrêtant tous les dix pas pour nourrir le rapace?

On citait, avec orgueil, bien d'autres fantaisies de cet homme, qui ignorait si heureusement toutes les conventions sociales; comme il voulait ignorer le temps, le lieu, les saisons et les heures;--en un mot tout un ensemble de médiocre vie basée sur la résignation et la discipline des bourgeois et des gens de boutique.

Et Paris aussi subissait ses frasques! Ainsi, un jour, par exemple, ne s'était-il pas entêté à emmener, à une matinée de gala du théâtre de l'Opéra-Comique, un ménage ami: homme et femme, dans une bizarre voiture-araignée qu'il conduisait lui-même? Sur le parcours, rires et quolibets de fuser! Imperturbable, le comte Alphonse tenait correctement les guides; donc, pourquoi un tel concert de moqueries et de railleries?

Les invités ne le surent qu'en arrivant au théâtre, lorsque, descendus de la haute voiture, ils aperçurent entre les roues, dans une vaste cage, toute une piaillante et frémissante tribu de petits oiseaux, que le comte avait accrochés là, pour «qu'ils prissent l'air!» (*sic*), avant que de servir de pâture à ses faucons!

[Illustration: FILLE A LA FOURRURE

PHOTO DRUET]

Une autre fois, une nuit, à la campagne, les domestiques n'avaient ils pas surpris M. le Comte à la recherche de cèpes; et il tenait d'une main une bougie allumée, et, de l'autre main, un carton à chapeau? Et, le lendemain, n'était-il pas descendu, à la table d'un dîner de famille, costumé en écossais, et la jupe à carreaux remplacée par un tutu de danseuse?

A Paris, on vit le comte de Toulouse-Lautrec, à l'enviable moment des beaux cavaliers et des jolies amazones, monter, pendant quelques mois, au Bois, une jument laitière, sur une selle de Kirghiz; et, de temps en temps, il mettait placidement pied à terre, pour traire la jument et boire de son lait.

C'est aussi au même Bois de Boulogne que, rencontrant, un jour, une troupe de cavaliers tartares, en représentation au Jardin d'acclimatation, il se mit à caracoler à leur tête, pour les emmener à travers Paris jusqu'à l'Hippodrome (actuel Gaumont-palace); et là, dans le jardin qui existait alors, les faire photographier, en se plaçant au premier rang.

Enfin, voici une dernière anecdote; et celle-ci, qu'on me le pardonne, m'est toute personnelle.

Quand le comte apprit, en 1912, que j'étais en train de préparer un premier livre consacré à son fils, il se fâcha et il voulut accourir d'Albi pour me châtier, en combat singulier, comme au temps des Croisés. Il dit ceci: lui, noble gentilhomme, il tiendrait une lance, il serait dans une espèce de petite tranchée à cause de ses cors aux pieds; et moi, humble serf, je serais face à lui, et armé d'un simple bâton. Croyez-le, on eut beaucoup de difficultés à l'empêcher de venir jusqu'à moi, à Paris, à cheval, par le moyen de chevaux de relais.

Certes, je pourrais citer bien d'autres anecdotes pour montrer que le comte Alphonse de Toulouse-Lautrec-Monfa était vraiment un gentilhomme d'une totale extravagance; mais, aussi bien, il faut, peut-être, se contenter du significatif dessin que Forain fit d'après lui, et qui le représente, cet insolite gentilhomme, à cheval, son ample manteau déroulé, comme une robe de cour, sur la croupe de la bête?

Un père assurément singulier, une mère pieuse, très attachée à ses devoirs, voilà donc, à peine silhouettés, les directs ascendants de Henri de Toulouse-Lautrec; ascendants qui convinrent entre eux deux de ceci: la comtesse s'occuperait d'abord seule de son fils; le père, lui, s'en chargerait plus tard; et en ferait, alors, à son image, un orgueilleux seigneur, un forcené veneur, et un parfait contempteur de son temps!

Henri de Toulouse-Lautrec partit pour vivre, avec sa mère, toute son enfance à Paris, hôtel Perey, cité du Retiro; et il fut placé comme externe libre au lycée Condorcet, sa mère se chargeant de toute son éducation et lui servant même de répétiteur.

Ses vacances scolaires, il les passait à Celeyran, au Bosc ou à Malromé. Tous deux, la mère et le fils, ils furent aussi plusieurs fois à Nice, dans une pension de famille, où Henri aimait à parler anglais avec les hôtes.

Mais il fallait rentrer; et le lycée l'obsédait. Aussi, dès l'âge de dix ans, il ne voulut plus travailler qu'avec sa mère. Quand il eut treize ans, il se cassa une jambe en glissant sur un parquet; et l'année suivante, lors d'un voyage à Barèges, il se cassa l'autre jambe. Dès lors, il ne grandit plus; et la marche lui devint pénible.

En une douloureuse réalité, c'en est fait des rêves de la toute première enfance. Le père, ce dur cavalier, se détourne de cet enfant qui ne peut, qui ne pourra jamais le talonner dans ses chasses. Voilà tout le commencement d'un chagrin que l'enfant, l'adolescent, et enfin l'homme ne cessera plus de ressentir!

Ces chevaux, qu'il ne pourra jamais conduire, cet infirme les aime d'un tel amour qu'il commence de les crayonner, de les dessiner, seuls ou avec des chiens, ou avec des équipages. Et cela le passionne tellement qu'il ne veut même plus accomplir ses études scolaires. Il passe la première partie du baccalauréat-ès-lettres; et il en reste là.

Il est un nain. Il a un torse normal; mais ses jambes sont extraordinairement courtes. Oui, c'est un fait brutal! Le descendant des comtes de Toulouse-Lautrec-Monfa ne sera pas un cavalier, un héros de concours hippique et de chasses à courre. Il n'a plus qu'à devenir le

peintre des bals publics, des maisons closes, des vélodromes, de toute une population pittoresque, assurément, mais comme ce champ est borné! Souvent, au cours de sa brève vie, est-ce que Lautrec ne regrettera pas l'élégant gentilhomme, le rude bretteur et le vigoureux chevaucheur qu'il eût pu être, en un mot la belle brute dont la vitalité sanguine et nerveuse attire autour de soi un violent flux d'admiratifs hommages? Porter un tel superbe nom: Henri de Toulouse-Lautrec-Monfa et aboutir là: être l'annaliste d'une époque de pourriture! Pour oublier cela, est-ce qu'il ne sera point obligé de se jeter, à corps perdu, dans la vie, et de la brûler, la mauvaise vie, avec la plus dévorante frénésie?... Allons! C'est ce que fera Henri de Toulouse-Lautrec-Monfa, peintre un peu par force et surtout par vocation, mais descendant quand même, malgré tout, d'une lignée de comtes d'altière noblesse; et seul descendant, puisqu'il avait perdu un frère, âgé d'un an, alors qu'il atteignait, lui, la troisième année de sa vie.

Soit! Ses brillantes qualités d'orgueil, d'amour de sa race, de fierté apprise, il les emploiera donc, puisque c'est la dure contrainte, au service de son métier presque subi; et toute son éducation, tout le style, toute la hauteur de son origine, il mettra tout cela dans son dessin et dans sa peinture; puisque la nature, si impitoyable aux erreurs congénitales, lui refusa, à lui, la taille et la force qu'elle accorde si bénévolement à tant de fils des champs ou des villes, nés dans l'emportement de deux sangs merveilleusement croisés et neufs, et purs de toute consanguinité imposée depuis de trop longues années!... Et, pour la première fois, peut-être, un peintre porteur d'un nom à panache, avec un entrain non feint, ira vers les plus crapuleux spectacles, pour les exprimer, non pas, comme on l'a cru, avec une férocité de nain haineux, mais avec une verve passionnée, avec une tenace ivresse, avec un don de tout son génie. Et toujours ce peintre-là--rare spectacle!--cherchera à chérir davantage ses modèles; il consumera une plus farouche volonté à les dessiner mieux, à les peindre avec plus de fougue et avec plus d'amour!... C'est comme cela qu'il usera sa méchante vie!

PARIS ET RENÉ PRINCETEAU

Occasionnellement, le comte Alphonse de Toulouse-Lautrec avait dessiné et modelé quelques esquisses en terre: chevaux et chiens d'équipage; mais il ne convient pas de voir ici une véritable hérédité pour Lautrec, qui va, au contraire, après quelques essais, se donner tout entier aux bals et aux maisons closes, à des hôtes de cirques et de bars.

C'est plus simple et tellement plus simple. Le comte Alphonse de Toulouse-Lautrec avait un ami, artiste-peintre, dont l'atelier s'ouvrait dans une sorte d'impasse, au nº 233, du faubourg Saint-Honoré! Ce peintre, comme par un décret de la Providence, c'était René Princeteau, peintre de chasses, de chevaux et de chiens! Or, dès l'âge de huit ans, Lautrec ayant commencé de venir dans l'atelier de Princeteau, retrouvait ainsi tous les sujets de tableaux qui lui étaient si familiers. De là à les imiter, à les copier, il n'y eut qu'un pas à franchir; et il fut vite franchi. Ce passage d'une lettre qui nous fut adressée par Princeteau quelques jours avant sa mort, atteste cela. Voici ce fragment:

«Oui, j'étais surtout peiné de sa «pas bonne forme»! (*sic*). Mon pauvre Henri! Il venait tous les matins dans mon atelier; à quatorze ans, en 1878, il copia mes études et fit un portrait de moi, «à me faire frémir!» (*sic*).

«Pendant les vacances, il peignait devant nature portraits, chevaux, chiens, soldats, artilleurs au moment des manoeuvres. Un hiver, à Cannes, il a peint des bateaux, la mer, des amazones.

«Henri et moi, nous allions au cirque pour les chevaux, et au théâtre pour les décors. Il était profond connaisseur en chevaux et en chiens.»

[Illustration: PORTRAIT

PHOTO DRUET]

Et voilà la toute simple raison des débuts de Lautrec. En tout cas, Princeteau étant sourd et muet, il ne pouvait pas être un maître fatigant pour le peintre adolescent. De plus, chez Princeteau, venaient aussi quelques peintres: Forain, Butin, Petitjean et surtout John-Lewis

Brown, un autre peintre de chevaux et un autre Bordelais comme Princeteau. Mais lui, Brown, peignait ses chevaux et ses cavaliers avec une telle virtuosité et avec un tel éclat que tous ses portraits de chevaux semblent avoir été plaqués de luisant acajou.

Dans ce milieu de peintres, et surtout en présence de ces deux peintres de chevaux: Princeteau et John-Lewis Brown, Lautrec se mit à représenter avec une opiniâtre ardeur les chevaux qu'il ne pouvait pas chevaucher. Rappelons-nous, d'ailleurs, qu'il n'y eut jamais un plus favorable temps de l'hippisme. Ils montaient régulièrement, au Bois, ces cavaliers et ces amazones qui s'appelaient Émile Abeille, le comte Nicolas Potocki, le prince Charles de Ligne, le duc de Camposelice, le vicomte de Montigny, le marquis de Breteuil, le vicomte de Pons, le baron de la Rochette;--la duchesse de Fitz-James, la comtesse de Clermont-Tonnerre, la comtesse de Caraman, la baronne de Beauchamp et la marquise de Louvencourt. Or, comme Princeteau, sans trop d'originalité, mais avec acharnement, les dessinait tous et toutes sur de petits albums, c'étaient ces petits albums-là, prestigieux et magiques, qui passionnaient Lautrec.

Là-dedans, en effet, au cours des pages, ne voyait-il pas des poneys, des cobs, des irlandais, des pur-sang, tous chevaux bien mis;--et aussi, dans de discrètes allées, des silhouettes de bidets et de chevaux de manège, dont le drolatique aspect physique l'enchantait? Toutes les caricatures, mâles et femelles, que le goût de l'équitation pouvait engendrer,--c'est sans doute de les regarder, avec tant de flamme, que Lautrec prit le sens de ce trait caustique, aigu et rare, qui, plus tard, développé, fera de son dessin une écriture à nulle autre pareille et situant admirablement toutes les tares physiques. Et comme Princeteau aimait de plus en plus «son nourrisson d'atelier», ainsi appelait-il Lautrec, celui-ci put, tout à son aise, dessiner et peindre, sous les regards amusés de Princeteau. Un jour pourtant ce dernier voyant que le «nourrisson» voulait, lui aussi, devenir un artiste, un enseignement officiel s'imposa aux yeux du brave homme, peintre discipliné, qui, naturellement, croyait à la tradition, aux professeurs consacrés; et il choisit alors pour Lautrec un véritable maître, en la personne de M. Léon Bonnat. Lautrec, docile, entra dans cet atelier; mais il ne fit qu'y passer, l'atelier Bonnat ayant fermé presque aussitôt ses sacrées portes. Juste compensation! C'est dans cet atelier que

Lautrec connut son ami le plus attaché: M. Henri Rachou, qui est actuellement Directeur des Beaux-Arts de la ville de Toulouse.

Le soir, Lautrec retrouvait René Princeteau; et, durant toutes ces années-là, on les vit tous deux au cirque Fernando, alors bâti en planches, sur l'emplacement actuel du cirque Médrano, et que tout Paris envahissait.

Ce goût du cirque, on le verra se développer jusqu'à la plus extrême acuité chez Lautrec. Plus loin, nous dirons ce qu'il en tira, même quand il fut contraint de se reposer pendant quelques mois, chez le docteur Semelaigne, à Saint-James.

CORMON OU LA VIE

De Bonnat, Lautrec passa aux mains de Cormon. D'un médiocre à un pire. L'homme de l'âge de plâtre, le néfaste macrobe qui commit sur des toiles à voiles les plus odieux des poncifs, avait ouvert un atelier à Montmartre, rue Constance. Lautrec alla dans cet atelier. A cet âge, on a la candeur des plus touchantes sottises. Et, Cormon s'installant ensuite au n° 104 du boulevard de Clichy, Lautrec le suivit. Aussi bien, ce sont les camarades qui vous attirent; et Lautrec, dans le premier atelier Cormon, s'était déjà lié avec les peintres Vincent Van Gogh, Gauzi, Claudon, Grenier et Anquetin; et ceux-là, tout en restant chez le pion d'Institut, n'admiraient que Delacroix, Degas, Manet, Renoir et les Japonais. Et ils tenaient des propos enflammés! Et ils avaient de beaux espoirs!... Mais quels souvenirs ont gardé de Lautrec ses camarades de ce temps-là? Le premier, voici comment le juge le peintre Claudon:

«Lautrec était fort adroit, et il se servait de cet esprit d'observation qui n'a fait que s'aiguiser avec le temps; mais c'étaient surtout les chevaux, les habits rouges et les chasses à courre qui le passionnaient. Toutefois, je dois avancer qu'ayant un jour à décorer deux panneaux dans un cercle que nous avions fondé, il fit ses panneaux tout à fait à la manière de Forain.

«Je me rappelle de ce temps peu de mots de Lautrec; il aimait plutôt à synthétiser par une phrase brève toute une situation, et à rendre les

choses par une formule crayonnée sur un bout de papier et les gens par une charge faite d'un trait étonnamment expressif.»

M. Gauzi, retiré aujourd'hui à Toulouse, nous a dit, de son côté:

«Sous des dehors moqueurs, Lautrec était d'une nature très sensible, et il n'avait que des amis. Extrêmement liant, il était très serviable. Faible, il admirait la force chez les lutteurs et chez les acrobates. Il était très bien élevé. En art, il fut toujours sincère. A l'atelier Cormon, il s'efforçait de copier le modèle; mais, malgré lui, il exagérait certains détails typiques ou bien le caractère général, de telle sorte qu'il déformait sans le chercher et même sans le vouloir. Je l'ai vu se forcer en présence d'un modèle à «faire joli», et ne pouvoir, à mon avis, y réussir. Le mot «se forcer à faire joli» est de lui. Ses premiers dessins et ses premiers tableaux au sortir de l'atelier, il les exécuta toujours d'après nature; il disait même qu'il ne pouvait travailler si le moindre accessoire n'était à sa place au moment où il travaillait. Il avait entrepris un portrait de moi; à ce moment, j'arrivais de ma province et j'arborais un superbe gilet de fantaisie jaune; immédiatement ce gilet fut dans l'oeil de Lautrec, qui voulut me représenter en bras de chemise, sans doute pour mieux voir le dit gilet. Il commença et travailla quelques séances; sur ces entrefaites, je déménageai et on me vola ou je perdis mon gilet; il refusa alors de continuer ce portrait malgré qu'il fut très avancé; il en fit un nouveau tout à fait différent.»

«Son maître d'élection était Degas; il le vénérait. Ses autres préférences, parmi les modernes, allaient à Renoir et à Forain. Il avait un culte pour les anciens Japonais; il admirait Velasquez et Goya; et, chose qui paraîtra extraordinaire à quelques peintres, il avait pour Ingres une estime particulière; en cela, il ne faisait que suivre les goûts de Degas qui a toujours vanté les dessins de Dominique Ingres».

Les Japonais! Théodore Duret et Cernuschi, de retour d'un féerique voyage au Japon, les avaient mis à la mode; et on commençait de collectionner les si neuves estampes du Nippon, arrivées par les bateaux de commerce. Portier, le marchand de tableaux, en avait acquis un lot; et Lautrec lui acheta certaines de ces estampes. Il se passionna, comme Van Gogh, pour ces planches qu'avaient griffé Harounobu, Kiyonaga, Toyokouni, Outamaro, Hiroschigé et Hokousaï.

Cormon ou la vie? N'était-ce pas la vie, ces gestes, ces attitudes, ces expressions singulièrement inattendues? C'était la vie, cette grâce inédite, cette souple puissance, cette gracile joliesse, ces mobiles décors, cette science du dessin, ces accords de somptueuses couleurs! Cormon, à l'opposé, c'était le néant, la tradition la plus vaine figée par un dessin convenu, par une couleur générale alourdie de plâtre! Comment hésiter?

[Illustration: BAL MASQUÉ

PHOTO DRUET]

Et les autres admirations de Lautrec, c'était aussi la vie! Velasquez, en effet, c'était la hautaine distinction, la grâce d'une naturelle noblesse; Goya, c'était la fantaisie désordonnée, toute puissante, animant les plus terribles spectacles; Goya, qui, auparavant, avait aiguillé Forain se demandant un jour, au Cabinet des Estampes, ce qu'il convenait de faire; Forain, happé par les prodigieux *Caprices*, et éclairé tout d'un coup, brutalement; Goya, dont la forte devise: *J'ai vu çà!* allait devenir la devise de Lautrec, flottant entre Cormon de l'âge de plâtre et Goya de l'âge de sang!

Ingres, enfin, d'une sensualité concentrée jusqu'à la plus tendre subtilité, s'il s'en tient parfois à des redites de tradition; Ingres l'émerveillait également quand il lui livrait les trésors de ses odalisques, de ses baigneuses et de quelques-uns de ses portraits de femmes si brûlés de passion!

J'ai tenu aussi à interroger M. Henri Rachou, l'ancien condisciple de Lautrec. Voici sa lettre consacrée à la mémoire de son ami:

«J'ai connu Henri à Paris, par sa mère, en 1882. Il avait déjà commencé à peindre avec notre ami René Princeteau et faisait, à la manière de ce dernier, de petits panneaux représentant des chevaux.

«Il a suivi avec moi les cours de l'atelier Bonnat, puis ceux de l'atelier Cormon où il étudiait de façon très suivie le matin, passant ses après-midi à peindre d'après nos modèles habituels: le père Cot, Carmen, Gabrielle, etc., soit dans mon petit jardin de la rue Ganneron,

que j'ai habité 17 ans, soit chez M. Forest, propriétaire, rue Forest. Je ne crois pas avoir eu la moindre influence sur lui. Il venait fréquemment avec moi au Louvre, à Notre-Dame, à Saint-Séverin; mais, bien qu'il admirât l'art gothique, dont la vénération m'est restée, il manifestait déjà des préférences très marquées pour l'art japonais, l'art de Degas, de Manet et des Impressionnistes en général, de sorte qu'il échappa à l'atelier alors qu'il y travaillait encore.

«Ce qui m'a le plus vivement frappé chez lui est sa magnifique intelligence toujours en éveil, sa bonté extrême pour ceux qui l'aimaient et sa connaissance parfaite des hommes. Je ne l'ai jamais vu se tromper dans ses appréciations sur nos camarades. Il était incroyablement psychologue, ne se livrait qu'à ceux dont il avait éprouvé l'amitié et traitait parfois les autres avec un sans-façon voisin de la cruauté. D'une éducation parfaite quand il le voulait, il dévoilait un sens exact de la mesure en s'adaptant à tous les milieux.

«Je ne l'ai jamais connu ni exubérant ni ambitieux. Il était avant tout artiste et n'attachait, bien qu'il les recherchât, qu'une valeur très relative aux éloges. Il ne se montrait, dans l'intimité, que très rarement satisfait de ses travaux.»

Pour terminer ce chapitre, puis-je noter, enfin, ce court portrait physique et moral de Lautrec par un dernier de ses camarades?

«Il était non seulement très petit, mais difforme. La tête était lourde. Il traînait les jambes et s'appuyait sur une minuscule canne au manche recourbé, qu'il appelait lui même son «crochet à bottines». Il était très myope; son pince-nez ne le quittait pas. Il portait sa moustache et sa barbe mal taillées. Il avait la bouche épaisse, la lèvre inférieure pendante, toujours un peu baveuse, le nez assez fort, le regard souvent endormi, lourd; parfois, au contraire, étonnamment vif, curieux, rieur.

«Il lisait peu--ou presque pas. Assez bavard, il aimait fort plaisanter avec des amis. Pas lyrique, ni littéraire. Pas rosse, mais gouailleur, malicieux, très observateur, très passionné... Ah! je vois encore Lautrec passant toute sa matinée au musée de Bruxelles devant un portrait d'homme de Cranach! Quel enthousiasme! Enthousiasme

jamais débordant, jamais méridional...»

MONTMARTRE

Mais la vie qui va prendre tout entier Lautrec, la vie qui l'assaille chaque jour quand il va chez Cormon et quand il sort de ce morne atelier, la vie, toute la vie matérielle et brûlante, c'est Montmartre et quel Montmartre!

Montmartre, au temps de Lautrec, c'est-à-dire de 1885 à 1900, c'est en effet, le *Moulin-Rouge* qui vient de remplacer le *Bal de la Reine Blanche* et que dirige Zidler; c'est le *Café du Rat mort*, déjà situé à sa place actuelle; c'est le *Bal du Moulin de la Galette*, où l'on paye les danses; c'est Palmyre, installée alors à la *Souris*, rue Bréda; c'est Armande, trônant au *Hanneton*; c'est l'*Auberge du Clou*, avenue Trudaine; c'est le cabaret du *Mirliton*, que vient de quitter Salis pour transporter, rue de Laval, son cabaret du *Chat noir*;--le *Mirliton*, où engueule et chante l'humanitaire Aristide Bruant; c'est le *Bal de l'Elysée Montmartre*; c'est le *Divan Japonais*; c'est le tapageur *Café de la Place Blanche*, qui s'est ouvert en même temps que le Moulin-Rouge; et, enfin, Montmartre c'est, en contraste, autour de la vasque Pigalle, encombrée de modèles italiens, l'atelier de Roybet le Magnifique, le Panthéon de Puvis de Chavannes l'olympien sensuel, et la boutique de l'avare Henner, du pays d'Alsace!

On peut imaginer avec quelle joie Lautrec tomba du nid Cormon dans ce chaud milieu! Il a besoin de travailler, de s'étourdir; ici, il va travailler, et il va s'étourdir.

Pour lui, qui ne peut guère marcher et se fatiguer, l'essentiel, c'est de rester dans un cercle assez restreint; les boulevards extérieurs sont, d'ailleurs, peu sûrs; et le Moulin-Rouge le retiendra durant de longues années avec son amusant et exceptionnel spectacle. Lautrec se lie donc tout de suite avec Joseph Oller, le propriétaire; et il aura désormais, au bal, sa table retenue.

Il y entre, tous les soirs, le visage joyeux. Mais aussi quel bal et quelles danseuses! A l'heure actuelle, c'est peut-être notre plus tenace regret que tout cela ne soit plus! Sans doute, on loue toujours le temps

passé; mais il nous semble que la vie alors était moins bête qu'au temps présent; surtout si l'on évoque toutes ces pittoresques danseuses, qu'on appelait, entre tant d'autres: Grille d'égout, Demi-syphon, Rayon d'or, Muguet la limonnière, Eglantine, la Goulue, la Mélinite, et que couronnait ce prodigieux danseur: Valentin le désossé!

Ah! ces trois dernières vedettes, quelles curieuses et épileptiques sauterelles! Quel extravagant trio! Ce Valentin le désossé, si glabre, si funèbre sous son haute forme noir, qui basculait en avant; ce somnolent Valentin, qui, le soir, se transformait en un inénarrable et électrique danseur. Grand, maigre à s'enrouler autour d'un bec de gaz, n'ayant pas d'âge, trente-cinq ou tout aussi bien cinquante-cinq ans, étriqué et monté sur ressorts, il avait des jambes et des bras en lanières de caoutchouc. Il tenait de la sarigue et du casoar, et quelle trompe! Mais ce dégingandé valsait vraiment avec une sûre cadence et un incroyable rythme. Ses longs pieds tournaient, remontés, toujours autour du même pivot. Ses pieds étaient de parfaits automates. Aussi, comme nous l'admirions, cet Empereur de la Danse!

Ses rivales et ses deux chères amies, c'étaient la Goulue et la Mélinite.

La Goulue, une étrange fille, à la face d'empeigne, au profil de rapace, à la bouche torve, aux yeux durs. Sèchement elle dansait, avec des gestes nets. On l'appelait la Goulue, du temps de ses débuts au Moulin, où elle avait fait, chaque soir, le tour des tables, en vidant le fond des verres.

La Mélinite ou Jane Avril, c'était une autre affaire, comme on dit. Car elle se présentait, celle-ci, gracile et souple. Délicate et amenuisée même. Son visage pincé et fin faisait songer à une souris. Et qu'elle était invraisemblablement maigre, si déliée qu'elle pouvait se ployer jusqu'à éventer de son dos le parquet!

En outre, elle «avait des Lettres»; ses amis comptaient dans la Littérature gaie et dans la Littérature sacrée; ses amis Alphonse Allais et Théodor de Wyzewa. D'ensemble, elle apparaissait telle qu'une sorte d'institutrice tombée dans la canaille du «chahut». Douce, bien

élevée, elle tenait gentiment son «paquet de linges», au moment où, d'une jambe, redressée et agitée, elle battait la rémolade.

[Illustration: LA PROMENADE AU MOULIN ROUGE (*La Goulue*).

PHOTO DRUET]

La Goulue, au contraire, vous secouait avec son chignon relevé en crête de bataille, avec ses lèvres serrées et son bec d'épervier. Quelle face et quel profil! Elle symbolisait, cette formidable guenipe, toute une époque qui bouillait dans la sauce des bals.

Gale et teigne, on n'osait pas, vraiment, certains soirs, lui adresser la parole. En ces moments-là, ses yeux se plissaient, aggravaient leur dureté métallique, et l'accent circonflexe de sa bouche remontait durement vers son nez aux narines minces.

Tous les soirs, Lautrec ne manquait pas d'aller au Moulin; et il offrait à boire aux trois impériales étoiles. Pour tous, danseurs et spectateurs, il devint bientôt l'indispensable personnage à la raison d'être de la danse. Assis à sa table, avec des amis, il était là, en effet, comme le bouddha, coiffé d'un melon, du quadrille et de la valse. Mais c'était un bouddha qui voyait tout, qui observait tout; et qui enregistrait la plus totale collection de gestes et d'attitudes que l'on pût imaginer!

Les odeurs des alcools et du bal le surexcitaient. Il fut rapidement visible que sa sensibilité s'aiguisait, se tendait jusqu'à une extrême limite douloureuse. Il avait déjà des tics, des rictus. Il vibrait jusqu'à l'angoisse; il paraissait s'étouffer lui-même sous une chape d'anxiété; il faisait pénétrer en lui, comme une pointe aiguë, le redoutable visage de ces danses qui le crucifiaient. Aussi, plus tard, certes, nous n'avons jamais pu sourire, nous, devant les quadrilles qu'il a peints, et que semblent danser de «vivants» cadavres!

En vérité, à ce moment-là, tous les chagrins de sa pauvre vie physique, qu'il porta telle qu'une sorte de suaire, Lautrec s'en imprégna, sans miséricorde, dans cette fumante salle du Moulin, où nous le rencontrâmes si souvent. En revoyant ses tableaux, nous sentons bien de quoi sont faits ces gestes canailles qui soulèvent des

jupes, et de quel poids pèsent ces jambes qui remuent de la pointe le vide. Nous avons retenu, nous avons compté, en regardant Lautrec, tous ses sanglots cachés, tous ses effrois et toutes ses terreurs! Plus tard, même, est-ce que le *Quadrille au Moulin-Rouge* ne causera pas une épouvante pareille à celle qu'engendre la *Crucifixion* de Mathias Grünwald, par exemple? Qui notera alors les épouvantes de toutes nos pauvres âmes assassinées?

D'autres cavernes de supplice ou d'autres champs de pitié, Lautrec les trouvait à la *Souris* ou au *Hanneton*. Il tombait là sur toutes les vieilles et toutes les jeunes gousses, sur toutes les tribades qui, en se léchant et en se pourléchant, brassaient des cartes, ou jetaient des dés sur la crasse d'un marbre cassé. C'étaient des profils et des splendides têtes de massacre, des gueules affaissées de vices, des bouts de nez de rates et des groins de truies. Lautrec exultait dans cette bauge; il se pâmait sur toute cette magnifique pourriture à dessiner et à peindre. Ah! ce n'étaient plus les filles des routes, les filles rudes et fortes comme des bêtes de halliers; des filles durcies par l'air, par la pluie, par le soleil, et qui vibrent avec des cuisses craquantes et des bras de lutteurs! Ce n'était plus du rire sain, des apostrophes en pleine joie, la face éclatée et rouge; c'était, ici, de l'extrait de marécage, des moisissures et des verdissures de cloaques, des lèvres flétries, des yeux en persiennes, des nuques courbées, des seins dévalant sur des ventres mous, contenus dans des corsets durs. C'était inédit à représenter cela; et personne, proprement, ne l'avait fait. Un aspect pittoresque et ignoble, mais d'une superbe expression de fumier humain. Lautrec se jeta dans ce purin; et il s'en enivra.

Chez Bruant, il devint aussi un hôte tenace. A ce moment-là, il se traînait partout, se balançant, se dandinant. Le grand diable, qui, d'un emploi au chemin de fer, s'était juché sur le tréteau des chansonniers, l'épais bougre de noir vêtu et lourdement cravaté de rouge, l'enchanta. Quel ténor bruyant et fort en gueule! Et puis Lautrec aimait les chansons de Bruant, les chansons niaises et radoteuses, tout le vieillot déjà et tout le sentimental de ces romances consacrées aux filles et à leurs souteneurs; tout ce suranné qu'on présente encore maintenant, faisandé, avarié, hors de toute vérité! et Lautrec ne faisait que suivre tout Paris, en fêtant le chantre bêlant des filles.

Au *Divan japonais*, au *Clou*, Lautrec prenait place également; et, là, le bouddha, toujours, observait, notait des visages et des attitudes. Il fut bientôt l'ami de cet ex-marchand d'olives, Sarrazin, qui participa à la célébrité de ce Montmartre d'hier. Ce petit comptable maigre, porteur d'un lorgnon, témoignait avant tout d'une inexplicable peur de la police; pourtant, c'était dans le sous-sol du *Divan* qu'on faisait le plus de bruit, donc rien à craindre; mais Sarrazin, poète à ses heures, ne se sentait pas de force, affaibli par les rimes, pour se colleter avec les flics. Aussi, il voulut un jour agrandir son établissement, surtout le rendre plus honnête; mais, en quelques mois, il fit faillite. Montmartre n'aime pas l'ordre!

Là-haut, au *Moulin de la Galette*, perché sur la Butte, Lautrec ne se montrait guère. Du reste, ce n'était pas, en ce temps-là, l'amusante réunion des fillettes et des gosses de Montmartre, midinettes et commis, que ce Moulin allait devenir plus tard; ce n'était pas le tournoiement d'une jeunesse aigrelette; ce n'était pas non plus le laisser-aller et l'abandon de gamines d'atelier, rompues mais vivaces; c'était un bal au-dessous, un bal à saladiers de vin, à putains mûres. Cela n'était point pour trop tenter Lautrec; et puis, ce bal juché au diable vauvert l'éloignait trop de son quartier général, établi dans les immédiats entours du Moulin-Rouge. Le Café de la place Blanche et le Rat mort étaient aussi les seuls acceptables restaurants de nuit; et cela lui suffisait. Au premier bal des Quat'z-Arts, à l'Elysée Montmartre (après la fin des bals des Incohérents), à ce premier bal organisé par le photographe Simonnet, Lautrec se déguisa en ouvrier lithographe, cotte bleue, un chapeau mou avec une pipe passée au travers. Et ce simple geste le ravit. Un tout petit coin de Montmartre, avec des plaisirs en somme peu renouvelés, cela, c'était sa vie, cela fut désormais toute sa vie. Il n'alla guère ensuite que par caprices vers d'autres spectacles.

DES SOUVENIRS SUR LA VIE

II

Quelques Sports

Bars et Maisons closes

QUELQUES SPORTS

Lautrec ayant connu Tristan-Bernard à *la Revue blanche*, fondée en 1891, par les frères Natanson, tout de suite, par lui, il alla au vélodrome Buffalo, dont Baduel était l'administrateur, et, lui-même, Tristan-Bernard, le directeur sportif. Et pas un directeur sportif pour rire, car on doit à Tristan-Bernard, qui le croirait? trois choses essentiellement sportives: la sonnerie de la cloche pour annoncer aux coureurs le dernier tour à faire; la série de repêchage permettant à un crack d'en appeler d'une occasionnelle défaite; et enfin le brassard n⁰ 1 qui fut couru tant de fois!

Tristan-Bernard et Lautrec «s'adorèrent». Lautrec eut la bonne joie de connaître le fameux Yankee volant Arthur Zimmerman et la merveilleuse petite mécanique de demi-fond, Jimmy Michaël.

Et il travailla intensément à ce vélodrome Buffalo. Ce fut un tel moment d'enthousiasme sportif! Le vélodrome vécut de frémissantes heures qu'il ne devait plus retrouver. Certes, on admira, toutes ces dernières années, d'excellents coureurs de vitesse: le bull-dog Kramer, l'élégant Bourillon, le populaire Jacquelin, le tenace Ellegaard et le menu Friol; mais ils ne «coiffèrent» pas le prestigieux Zimmerman! Et quel Bouhours, quel Contenet, quel Darragon, quel Sérès pourrait-on aligner, dans la mémoire des vieux sportsmen, à côté du petit Michaël, qui tournait toujours de son vif et régulier mouvement d'horloge, un cure-dents entre ses lèvres; Michaël, cette petite face volontaire et busquée de ratier? Et, aussi, qui opposerait-on au dégingandé, plat et interminable Zimmerman, qui évoquait je ne sais quel oiseau des hautes altitudes, maladroit sur ses pieds, et si rapide, si volant, quand il pesait sur ses pédales?

Leur manager, Choppy Warburton, offrait également un étrange type, très américain, à dos bombé; et Lautrec, d'après les trois hommes, dessina d'extraordinaires lithographies.

Le beau temps! Beaucoup de ceux qui l'ont vécu, ne sont plus, depuis, retournés au Vélodrome. Il faut garder le culte des souvenirs!

Ah! les soirées surtout de Buffalo!

Sans les petites sportswomen qui venaient là en foule, la soirée, peut-être, n'eût pas été autrement enviable. Mais elles étaient vraiment amusées, elles, et amusantes. Du haut des virages, elles appelaient les coureurs et les encourageaient. On jouait des coudes pour aller se placer près de ces groupes particulièrement bruyants: et quand venait le moment de la course de primes, la meute des coureurs partait, s'étirait, se groupait, deux pelotons se formaient, et l'ensemble était joli, s'il n'était pas émouvant.

On regardait attentivement les yeux qui brillaient autour de soi, les petites faces blanches et rieuses, les mains qui allaient et venaient, en encouragement. Là-bas, de l'autre côté de la pelouse, toute roussie, les têtes, étagées devant les grandiloquentes réclames, apparaissaient comme de fantomatiques têtes de massacre. C'était hallucinant, si l'on s'absorbait un instant dans sa rêverie; mais le moyen d'y rester avec ces jacassantes compagnes, avec ces remuantes petites personnes! Par elles, on connaissait vite tous les coureurs de seconde et même de troisième catégories!

Mais, à leur tour, les brûlots tapageaient, grondaient, ronflaient et trépidaient! Coup de pistolet! Derrière trois monstres, brûlés au ventre par une double flamme bleue, roulaient aussitôt, collés, trois monstres plus petits, obstinés, tenaces! Ainsi, dans la nuit, c'était une vraie ronde du Walpurgis, une randonnée bâclée par trois engins fous qui s'activaient furieusement et pétaradaient!

Cet heureux temps du cyclisme, Lautrec en a emporté aussi une bonne part avec lui. En ce temps-là, en son temps, on sacrifiait tout à la gloire des cyclistes. Nous n'avons pour cela qu'à évoquer nos souvenirs!

Puis, venaient les pleins étés, et Lautrec alors se mettait vite en route pour aller ramer et nager dans le bassin d'Arcachon.

Il adorait être nu, et il aimait les matelots qu'il rencontrait là-bas. Installé dans sa villa *Denise*, il prenait une vareuse, une casquette sans galon de commodore, et les pieds nus, son petit pantalon retroussé, il arpentait la plage. Il nageait bien, du reste; et se baigner, c'était, avec les beaux jours, un des seuls moments possibles de

quitter Paris, pour aller là-bas «tremper et radouber sa carcasse!»

Et il aimait de plus en plus les bateaux. Il y en avait de toutes sortes dans cette baie d'Arcachon: des bateaux de pêcheurs, des pinasses à rames et à voiles, et des bateaux de plaisance. Lautrec eût voulu ainsi, sur un yacht, aller jusqu'au Japon. Cela fut un des persistants désirs de sa vie, qu'il ne réalisa pas; et, pourtant, avec un peu d'entêtement, il était riche, rien n'eût été plus aisé!

«Sportif» toujours, Lautrec encore suivait assidument, aux Folies-Bergère, les luttes, même quand elles tombaient dans le chiqué le plus sot. Mais là, après maintes discussions, le directeur d'alors, Marchand, était devenu sa bête noire, *une vache!* comme il disait; et je ne parvins jamais à les réconcilier. Ils montraient, tous les deux, il est vrai, mis en présence, un tel aimable caractère!

Je fis connaître à Lautrec les ténors du moment: Paul Pons, Laurent le Beaucairois, Hackenschmidt, etc., mais je dois dire que ce fut le phénoménal Apollon, le champion pour mille années peut-être des poids et haltères, qui l'enthousiasma. Ah! le rude gaillard, du reste; et c'est une chance, pour les leveurs de poids qui sont venus après lui et qui viendront, qu'on n'ait point pensé à peser exactement les formidables poids qu'il arrachait! Lautrec réalisa de beaux dessins d'après ce splendide Hercule. Que sont-ils devenus? Je ne les ai jamais revus.

Les luttes! Leur indéniable attrait!

C'est que le spectacle n'était pas alors seulement sur la scène, il était aussi dans la salle,--dans la salle surchauffée, surexcitée;--dans le promenoir surtout, où se coudoyaient les hommes et les filles, celles-ci dépitées, furieuses contre ces luttes qui passionnaient les hommes, qui les agrafaient sur le rebord des loges, qui les juchaient sur les banquettes, qui les étageaient en gradins de cris et d'apostrophes, alors qu'elles dardaient en vain leurs oeillades et qu'elles balançaient frénétiquement leurs allures d'oies-Impérias!

Elles allaient, elles venaient, pressées par l'heure, faisant ressource de tous leurs feux; mais elles ne pouvaient disputer l'intérêt à ces masses

de chair, pourtant pas belles, qui se heurtaient et s'emboutissaient, là-bas, sous les aveuglants rayons des projecteurs!

En regardant ces lutteurs, on imaginait volontiers que c'était ici, sur la scène, tous les formidables héros de la statuaire. Tous ces muscles merveilleux, on les avait vus dans les réalisations esthétiques des Grecs, des Michel-Ange et des Puget. On les voyait, cette fois vivants en plein mouvement, tendus, exaspérés, par cette volonté de vaincre qui déformait aussi, la plupart du temps, les faces, et qui en faisait des masques douloureusement frénétiques. On se disait que nul spectacle ne pouvait donner un plus bel amas de muscles, un jeu plus passionné d'étreintes; et l'on admirait toutes les prises et toutes les attitudes de ces lutteurs, le dos ployé, le cou tendu, solidement arcboutés sur leurs jambes fortes, véritables piliers, colonnes lourdes des temples trapus.

On admirait les bonds rapides, les détentes imprévues de ces pesantes masses. On ne savait s'il fallait être pris davantage par la force ou par l'adresse. Souvent, c'était le combat à terre, interminable, toutes les prises d'épaule ou de tête essayées, un combat monotone, tout entier de force; mais souvent, aussi, c'était une lutte quasi légère, les deux hommes, malgré le poids, cabriolant, sautant et se retournant prestement.

Sous la lumière brutale des projecteurs, on croyait, parfois, que c'étaient là les énormes prophètes de la Sixtine qui luttaient, quand on ne regardait pas les visages sans barbe, aux cheveux coupés courts.

Et cela était un divertissant spectacle. Lautrec ne pouvait point ne pas s'y passionner.

[Illustration: FILLE

PHOTO DRUET]

BARS ET MAISONS CLOSES

Le goût extrême du pittoresque, de l'en-dehors des moeurs, devait tout droit conduire aussi Lautrec dans ces bars, dits anglo-américains, où il pouvait s'amuser du décor des verreries, des petites serviettes de

couleur, des garçons en veste blanche, des roast-beefs saignants, des branches de céleri dans des verres d'eau, des petits tonnelets cirés, du haut comptoir à barre de cuivre, et surtout s'intéresser si vivement à la fabrication des cocktails et à la dégustation des short drinks et des gin-wiskies!

Les barillets bien rangés, la verrerie de couleur, les clinquantes réclames des bières anglaises, des champagnes, des long drinks et des gobblers, allumaient tout aussitôt, au fond de son regard de gnome, d'ardentes convoitises. Il vivait là, intensément et magnifiquement. Tout son art exaspéré, déformé, tout son génie de Little Tich fait peintre, il le doit bien aux soubresauts, aux cauchemars de l'alcool, qu'il absorbait là par tous ses sens;--car il les contemplait, il les respirait au moins autant qu'il les buvait, les fortes et redoutables liqueurs.

Je crois bien, quand je songe à tout ce passé, que, curieusement et frénétiquement, par satisfaction physique et nécessité intellectuelle, Lautrec lampa toutes les boissons spiritueuses connues. Certainement, il ne les citait pas par ouï-dire, car il en parlait trop bien. Et alors que je m'en tenais, moi, à quelques formules de cocktails, il réclamait tous les spiritueux indistinctement et à forte dose, comme l'essence qui devait alimenter son organisme contrefait et génial. Mis, après ces brûlantes ingestions, en présence d'une fille, dans un bal public, au théâtre ou au concert, c'était souvent un chef-d'oeuvre qu'il exécutait le soir même ou le lendemain, pour la longue suite des merveilleuses oeuvres qu'il nous a laissées.

Et quel public il flairait là!

Bars de la rue d'Amsterdam, des Champs-Élysées, de l'avenue Montaigne, bar Achille, rue Scribe, ou Irish and american bar, rue Royale, dans vos roboratives salles, il rencontrait des hommes de cheval avec des petits chiens rageurs, des chanteuses de beuglants à la face en biais, mal embouchées et vives; et tout cela s'agitait, gueulait, buvait, fumait; tandis qu'un nègre gigoteur jouait du banjo, et que, toujours mûres, soûles, d'autres filles, des épaves, en piquant des crises, se dégrafaient et vidaient leur vessie.

En s'hallucinant, cela devenait plus aisément londonien qu'à Londres, évoquait mieux, dans la fumée des courtes pipes et des gros cigares, quelque coin de taverne: *Au hérisson d'or*, autour d'Epsom ou de Newmarket.

Pour Lautrec, ces coins-là mettaient vite sa tête en folie. Il humait le violent parfum de ce milieu rude, imprégné d'alcool et de peau de grand air, la peau de ces hommes qui vivent dans les bois, sur les pistes et dans les allées d'entraînement. Entrer là, s'asseoir, renifler, et boire doucement une multicolore liqueur, à nom de saloon britannique, quel régal pour Lautrec, qui, parlant anglais, était surexcité par les syllabes londoniennes, ces syllabes tellement sportives et comme incluses dans ces liqueurs qu'il aimait et qu'il avalait sans souci de péril!

Longtemps, nous fûmes ainsi, Lautrec et moi, les clients d'un petit bar, gîté dans les entours des Folies-Bergère. De onze heures à deux heures du matin, il s'y tenait réunion d'acrobates et de filles, et, au moment des luttes, tous les lutteurs s'y retrouvaient, même ceux qui ne paraissaient point sur la scène de la rue Richer. Raoul le Boucher, resté gosse, y taquinait les Turcs; et il était la bête noire de Nourlah le colosse. Paul Pons n'y faisait que de rares apparitions; mais tous les autres y figuraient: Laurent le Beaucairois, Eberlé, Constant le Boucher, Vervet, beaucoup de moins notoires aussi qui écoutaient avec recueillement, les prouesses des ténors de la ceinture.

Au dernier instant, souvent quelques-uns se faisaient tirer l'oreille pour aller au tapis,--dame! il faut vivre!--et Marchand envoyait ambassade sur ambassade, avec promesse de quelques louis en plus, pour ramener sur le plateau les lutteurs que le public, à vif tapage, réclamait.

Chez Achille, Lautrec rencontrait des jockeys, ces petits bonshommes-singes qu'il adorait, presque à peine plus grands que lui; mais, eux, ils avaient des jambes! et il observait jusqu'à l'acuité la plus tendue leurs amusantes carcasses de petits vieux. Parfois ces brefs bonshommes étaient un peu boulots; ceux-là étaient les rageurs, se privant, s'exténuant, ne mangeant pas, ayant même peur de boire pour ne pas prendre les quelques kilos de graisse en trop pour les

prochaines courses. Et des filles les escortaient; des filles vautrées auprès d'eux, auprès aussi des entraîneurs, ceux-là enfin libres de grossir; et qui, rouges, congestionnés, buvaient, buvaient comme des lampes, et fumaient comme des cheminées!

C'étaient là les vrais bars, les seuls où, dans la verve de conversations sportives, il soit vraiment agréable de manger un irish-stew ou un hot roast-beef, posé sur une table ronde qui fleure bon, au pied du comptoir, où des garçons, d'un geste précis, manoeuvrent des pompes à bière, ou, à petits coups secs, battent l'essence forte et apéritive d'un précieux John Walker!

De ces bars, Lautrec, étourdi, gagnait les maisons closes.

Là, il se replongeait dans un autre élément propice. Il aimait la Femme; mais il aimait aussi l'atmosphère du lieu, le calme assourdi, le repos au creux des profonds divans. Goûtant encore ici les heures si diverses, les bavardages des crapaudes, il retrouvait une intimité qui n'existait pour lui nulle part ailleurs, tellement son aspect physique glaçait! Et de se sentir si bien en confiance, il était joyeux, bavard, il chantonnait une scie du jour. J'avoue que les filles, soit rue des Moulins, soit rue d'Amboise, ou dans toute autre maison, ne se montraient pas méchantes gales pour ce bon garçon qui les caressait de tendresses certaines; car, aux fêtes, aux anniversaires de chacune de ces gotons, des bouquets, des pâtisseries, *ses* cadeaux, affluaient; et s'il lui arrivait de présider, dans ces chaudes maisons, un dîner de gala, je vous assure qu'il tenait son rôle avec une distinction et une cordialité qui ravissaient toutes les garces. Enfin, attiré là par son désir de les peindre, n'était-ce pas le meilleur moyen de les bien connaître, et d'aboutir à des tableaux qui apparaissent autres que des rengaines et des redites de banalités?

Il apprit à voir marcher les femmes, à les voir presque aussi naturelles, et aussi candidement femelles qu'elles apparurent à Gauguin à Tahiti.

Lautrec, ne se décidant pas à aller au Japon, où des quartiers avec jardins sont réservés aux courtisanes et où tout le monde les peut examiner à l'aise, il n'y a vraiment nul grief à dresser contre sa mémoire, parce que ce peintre a voulu observer les filles de Paris à

toutes les heures, dans une sorte de caserne ou plutôt de couvent, où tout un tableau de travail est réglé d'avance; et où maîtresse et sous-maîtresse font évoluer avec méthode et discipline tout un bataillon de catiches pas des plus amènes. Là, il a pu, en toute liberté et en toute sincérité, ce qui est la vraie dernière chose, réaliser des tableaux de moeurs étonnamment divers et vivants, dont la synthèse eût pu, un jour, peut-être, avec le concours d'une vie plus longue, constituer un considérable document pour les moeurs d'aujourd'hui et d'hier, pour les moeurs, à bien dire, de toujours; et qui, grâce à Lautrec et à son goût intransigeant de la vérité, offrent, même ainsi tronquées, d'éloquentes manifestations du bien ou du mal, comme il vous plaira à vous de l'entendre!

Souvent, quand on arrivait dans l'atelier de Lautrec, on voyait des filles de ces maisons. Elles étaient en visite; et il s'amusait de les recevoir. Sachez, du reste, qu'il n'était pas plus grossier que les autres hommes. Ces maisons, c'était vraiment pour lui une famille! Oui, Lautrec étant un tendre, elles étaient, pour lui, ces filles, des sortes de déshéritées, elles aussi. Elles n'avaient pas choisi plus que cela leur genre de vie. D'ailleurs, choisit-on sa vie? Elles avaient même parfois d'étonnantes candeurs, des jalousies baroques. On ne comprenait pas pourquoi elles pleuraient, sans raison apparente, sans cause déclarée. L'une de ces femmes n'avait-elle pas défendu à Lautrec d'amener dans la maison où elle se trouvait son ami le sculpteur C.., qu'elle chérissait, et à qui elle ne voulait pas se montrer en putain soumise? Et Lautrec était pris par beaucoup de ces choses-là, assez inattendues sans doute, et qualifiées plus certainement encore de grotesques par les gens dits honnêtes qui trouvent très bien, quand ça leur plaît, de les souiller, ces filles, au commandement!

[Illustration: FILLE AU CARACO

PHOTO DRUET]

DES SOUVENIRS SUR LA VIE

III

Voyages

La Mer

VOYAGES

Avec un homme comme Lautrec, il ne faut pas s'attendre à lire sous ce titre: *Voyages*, des descriptions de tours du Monde ou même de simples traversées de l'Atlantique. Pays touchant la France ou coins d'extrême banlieue, non très loin cependant de Paris, voilà tout ce que Lautrec entreprit de visiter; et c'est ainsi que, les premières années qui suivirent sa sortie de l'atelier Cormon, il alla simplement plusieurs fois à Villiers-sur-Morin, où habitaient quelques-uns de ses anciens camarades.

Il revit là les peintres Grenier, Claudon; et ce fut, je crois, en 1887, qu'il y peignit le petit portrait de son ami Grenier, qui est aujourd'hui dans la collection Pierre Decourcelle. Plus tard il peignit aussi un portrait de Mme Lily Grenier, portrait pas très beau, assurément, et qui est presque un Roybet.

Ce court voyage de Lautrec à Villiers, et ses brefs déplacements à Etrépagny, où il alla rejoindre deux années de suite son autre ami le peintre Anquetin, afin de chasser, en sa compagnie, les jeunes corbeaux, tout cela, ce ne sont que des excursions, pourrait-on dire, qui, au surplus, le fatiguaient vite; car la campagne bucolique ne pouvait guère séduire ce monomane du Moulin-Rouge et du Café de la place Blanche. Vous ne voyez pas, en effet, Lautrec regardant des champs ou des arbres, tandis que s'offrent à ses yeux des visions de la Goulue se cabrant, de Jane Avril tournoyant ou de Valentin pinçant un cavalier seul, dans le tonnerre des cuivres!

Pourtant, Lautrec accomplit de plus sérieux voyages en Angleterre, en Espagne, en Belgique et en Hollande; mais il ne pénétra point en Italie. Fort heureusement, peut-être; car, visiteur du sud de la botte, quelle impossibilité pour lui de revenir de Naples,--de Naples, la chaude et franche ville salope!

Il fut à Bruxelles, aussi, pour une exposition de quelques-unes de ses oeuvres à la Libre Esthétique;--et, en Angleterre, pour une autre exposition, au moment critique de la guerre anglo-boer.

C'est avec son ami Maxime Dethomas, haut par la taille et haut par le talent, qu'il visita une partie de la Hollande. Ils descendirent l'Escaut en bateau. Amer voyage qui ne plut pas à Lautrec!

D'Angleterre, il rapporta de nouvelles recettes de cocktails. Heureux pays qu'il nous vanta à son retour, parce que l'alcoolisme y est très considéré et même consacré par les lords!

Il y a d'autant mieux étudié l'art de préparer les english and american drinks. C'est le *doigté* surtout qui l'a ébloui. Ce n'est pas seulement, en effet, le dosage qui importe, mais la manière de *faire le précipité*; et cette opération chimique renouvelée de différentes façons, lui a fait entrevoir un «monde de sensations» pour l'odorat et pour le goût. Devant tous les mélanges possibles il resta un moment, assurément, stupéfait et inquiet. Il se mit tout de même de bon coeur à la besogne; et, bientôt, il réussit à merveille toute la gamme des short drinks et des long drinks.

De ses deux voyages en Espagne, le premier tourné avec son ami Maurice Guibert, il rapporta d'autres vives observations puisées cette fois aux maisons closes. Car, on se doute bien que, s'il s'est enthousiasmé pour Goya à Madrid et pour le Greco à Tolède, il n'a point manqué de fêter les filles de toutes les chaudes rues de l'Espagne.

La célèbre lithographie en couleurs qu'il intitulera: *La passagère du 54*, et qui représente une jeune femme de profil, sur un bateau, sous une tente, est un souvenir réalisé de ce voyage-là.

Mais, surtout il n'oubliera plus jamais les oeuvres du Greco et de Goya.

Cette fois, il a *vu* Goya!... Et il exprime toute sa frénétique admiration pour cet hallucinant visionnaire des plus violentes sensations picturales. Et quel inventeur de l'art moderne! C'est lui qui a déchaîné toutes les fantaisies et tous les concepts. Dans le rêve, il est allé au delà de toute audace; il a créé des monstres parfaitement organisés; il a, dans tous les cauchemars et dans toutes les angoisses, exprimé l'inexprimable, se servant d'un étrange dessin et d'une rare sobriété de

couleurs. Enfin, il a marqué de sa puissante griffe tous les peintres qui sont venus et qui viendront après lui, pour représenter l'effroi et la désolation du Monde!

[Illustration: PORTRAIT DE Mme SUZANNE V.

PHOTO DRUET]

A Tolède, Lautrec a vu aussi le Greco, et surtout le somptueux et miraculeux *Enterrement du Comte D'Orgaz*. Rentré à Paris, il dira à son ami Romain Coolus, qu'il a également connu à la *Revue blanche*: «Je vais te faire ton portrait à la manière du Greco!»

Le portrait, on le sait, fut peint; mais, heureusement, à la manière de Lautrec.

LA MER

Accompagnant encore son ami Maxime Dethomas, Lautrec alla une année à Dinard, puis à Granville.

Pour ce voyage, il prit son costume de capitaine de la marine marchande, avec la casquette plate, toujours sans galon. Et il était joyeux, confiant, pour le défendre des sarcasmes de la foule, en son ami le «géant» Dethomas; Dethomas ou *Gronarbre*, ainsi il le surnommait, Brasseur ayant nasillé ce mot-là, un soir, dans une revue jouée au théâtre des Variétés.

Il existe peu de «marines» de Lautrec. Il adorait seulement la mer pour s'y baigner, et pour ce vrai prétexte: être nu. Il demandait qu'on le photographiât ainsi. «Je fais le lion!» disait-il, sans se soucier de ce que la plaque pouvait enregistrer.

Pour le reste, les longues excursions le fatiguaient. Il fallait avec lui se désintéresser des curiosités signalées par les guides. Les spectacles de table d'hôte lui suffisaient. A une bonne qui servait, son tablier pavoisé de taches d'encre, il jeta, un jour: «Attention, ma fille, vous avez vos règles en noir!» et les convives pouffant de rire, cela l'égaya.

Si cordial et si boute-en-train, nous a dit souvent Dethomas, était Lautrec quand il oubliait un instant la tenace tristesse de sa vie: sa courte stature. Et son art de peindre avec un mot! En province, par exemple, se rencontrait-il avec des gens chic, il disait, en boutonnant des gants imaginaires: «Dans le monde!». Une autre fois, comme venu pour une inauguration et passant sa bretelle rouge en travers de sa chemise: «Carnot!» faisait-il. Et au théâtre, enfin, lui arrivait-il de s'endormir sur l'épaule de son voisin, et celui-ci le secouant: «La vie de château!» disait Lautrec, très doux.

La mer! Soit! mais Arcachon et surtout Taussat restaient ses villégiatures préférées.

A dire vrai, enfant, on l'avait promené à travers ces paysages de pins et de villas. Dans cette baie d'Arcachon, qui sépare les deux pays: Taussat et Arcachon, il avait aussi «navigué», comme un vrai marin. Et, au fond d'une voiture, traînée par un poney, il était allé quelquefois de Taussat à Arcachon, et retour, en faisant le long voyage, par la route. Il aimait les pins odoriférants, les ajoncs jaunes et les bruyères roses. Il s'amusait des cigales qui, au creux de ces bois de pins, grincent éperdument tout l'été. Et, en semaine, quand il n'avait pas à craindre le flux des Bordelais qui, après avoir passé le pantalon de flanelle rouge, à l'instar des parqueuses d'huîtres, arrivent tous à la baie, le samedi pour le dimanche, il venait à Arcachon dans son costume de marin. Aux baraques, il gobait des huîtres en les arrosant de vin blanc; et, souvent, il accompagnait les pêcheurs de sardines, qui, dans leurs pinasses, allaient pêcher le «royan d'Arcachon». Il ne manquait pas aussi les régates de bateaux à voiles; et, d'autres fois, il s'allait reposer dans les Dunes et au Parc des Abatilles. Mais trop fréquemment toutes les villas, tous ces chalets, toutes ces villas Marguerite, Sigurd, Carmen, Montaigne et Flora, l'attristaient, parce que dans la plupart de ces maisonnettes découpées, vernissées, aux toits rouges de tuiles, et cachées dans les pins et dans les fleurs, des jeunes femmes, rieuses, jolies, chantaient, ou escortaient de beaux jeunes hommes, aux longues jambes! et, lui, il n'osait même pas, aux heures des bains, s'aventurer sur la plage d'Arcachon. Il n'osait pas davantage chevaucher les petits ânes gris qui se tenaient là, pour les excursions à la côte de Moulleau ou, en forêt, sur la route de la Laiterie. Il revenait sans cesse à dire ceci: qu'il se faisait l'effet d'être le

pauvre apôtre saint Simon qu'on voit, un peu goguenard et tête penchée, et surtout si courtaud, dans une niche de la cathédrale Sainte-Cécile, à Albi.

Heureusement, Taussat était plus désert, réservé aux Bordelais tranquilles; et là, il était connu de tout le monde.

Alors, il passait les mois de juillet et d'août, et quelquefois tout le mois de septembre à ce tutélaire Taussat. Il vivait toutes ses après-midi dans l'eau: et, régulièrement, il écrivait à son ami le sculpteur Carabin, aujourd'hui le vrai directeur, en sa vraie place, de l'École des Arts décoratifs à Strasbourg;--et, en lui envoyant des couples de mantes religieuses, ces étranges insectes, sorte de lutteurs à longs bras et qui ont toujours l'air de prier: «Garde-les bien! lui disait-il, nous organiserons à mon retour à Paris des combats de ces bêtes-là; ce sera un triomphe!»

Son autre passion à Taussat, c'était d'apprivoiser des cormorans. Il se faisait souvent accompagner de l'un de ces palmipèdes; et tous deux, ils rôdaient au bord de l'eau, doucement, en se dandinant.

Lautrec variait ses plaisirs d'été en se déguisant, en organisant des fêtes orientales; et, tel un muezzin, il montait à la dernière fenêtre de sa villa, pour appeler les fidèles à la prière.

Il vivait là en profonde intimité avec son ami Viaud, qu'il représentera plus tard en amiral de fantaisie.

Venant de Paris pour ces vacances, il s'arrêtait naturellement à Bordeaux. Et il se divertissait chaque fois à regarder les gandins des Allées de Tourny et du Cours de l'Intendance; ces touchants gandins bordelais qui, pour s'étonner eux-mêmes, se condamnent à parader, en donnant des coups de derrière, le dos creusé, les pieds entourés de guêtres claires, et les mains emprisonnées dans des gants beurre frais, dont le crispin retombe, d'un air si benêt, sur les doigts!

Lautrec faisait de longues pauses au café de Bordeaux, sur la place de la Comédie; et il sera noté plus loin les titres de quelques dessins qu'il y réalisa.

Lautrec le commodore! Oui, il allait redevenir le commodore, comme il disait, et reprendre lui aussi le pantalon de flanelle rouge, le fameux pantalon de flanelle rouge retroussé aux genoux, le petit jersey bleu, et la casquette d'officier de marine.

Enfin, pour ne rien changer, dans la mesure du possible, à ses habitudes, il arriva souvent à Lautrec de descendre, en arrivant à Bordeaux, dans une maison publique de la rue de Pessac. Il «se retrempait» là, ainsi qu'il aimait à le répéter, en famille; et surtout il retrouvait là aussi, tout de suite, et avec quelle joie, *l'accent*! ce précieux accent bordelais si difficile à définir et qu'il faut entendre; et, dans lequel, comme dans une recette culinaire, il entre de la cocasserie, de la prétention et beaucoup de sottise!

DES SOUVENIRS SUR LA VIE

IV

Ses Logis

Saint-James

1900

Malromé

SES LOGIS

A tout bien considérer, il est peut-être intéressant d'indiquer les successifs logis d'un homme notoire, ne serait-ce que pour permettre à la puérile Postérité d'apposer sur une des maisons qu'il habita, une plaque dite commémorative de naissance ou de séjour du grand homme.

Quand Lautrec prit son premier atelier, seulement pour y travailler, à l'angle des rues Tourlaque et Caulaincourt, vers l'année 1887, il s'installa avec son ami le Docteur Bourges, au n° 19 de la rue Fontaine. Mais il continua de dîner souvent avec sa mère, qui ne s'éloignait de Paris que pendant l'été.

De 1887 à 1891, Lautrec demeura ainsi avec le Docteur Bourges, le célèbre *Bi*, comme il l'avait surnommé; et de 1891 à la fin de 1893, tous deux allèrent habiter à côté, au nº 21 de la même rue. Le Docteur Bourges faisait alors son internat dans les hôpitaux et ses premières recherches de laboratoire. Peut-être, Lautrec et lui, si unis, ne se fussent-ils jamais séparés, mais le Docteur Bourges se maria au début de l'année 1894. Du coup, tous deux, ils cessèrent aussi de voir fréquemment leurs amis qui les venaient voir quand ils demeuraient ensemble. Ces amis, c'étaient les peintres Henri Rachou et Anquetin, l'ingénieur Robin-Langlois et les Docteurs Dupré, Mosny, Wurtz et Caussade, et enfin M. Gabriel Tapié de Celeyran, alors interne chez Péan le théâtral, à l'hôpital international, sis rue de la Santé; M. Tapié de Celeyran, autre cousin germain de Lautrec, et aussi long et aussi mince que, lui, Lautrec, était court et gros. M. Gabriel Tapié de Celeyran, très reconnaissable, est représenté dans beaucoup de tableaux peints par Lautrec et dans un non moins grand nombre de ses lithographies.

Ah! ce premier atelier de la rue Tourlaque! Comme il était encombré de choses si hétéroclites! car Lautrec s'intéressait à tout: aux peintures de ses amis, à des faïences persanes, à des cages, etc., etc.; mais cependant, il était impossible de ne point voir, d'abord dans le fond de l'atelier, un comptoir de bar, sur lequel Lautrec aimait à préparer des cocktails pour lui-même et pour ses amis en visite. Car, avec lui, il fallait boire, et boire solidement. Alors, seulement, il vous estimait.

Préparer ses cocktails! Assurément, s'il avait eu en sa possession des cocktails tout faits, sa joie aurait été moindre. Couper des lamelles de citron, doser des essences et des alcools, piler de la glace, agiter le tout dans des gobelets, c'était pour Lautrec un total contentement; et il s'y appliquait avec une vive curiosité, inventant d'inédites recettes, dont, nouveau Borgia, il essayait l'effet sur ses amis. Et, comme il exultait, quand, pour le féliciter on claquait, à plusieurs reprises, de la langue! Et quelle fut sa joie, cette soirée, ou plutôt cette nuit, chez M. Thadée Natanson, où il enivra ainsi, à les coucher, ses amis Félix Fénéon, Tristan-Bernard, Romain Coolus, Maxime Dethomas et Francis Jourdain; lui, allant et venant, tout fier dans sa courte veste blanche de barman!

Il recevait souvent aussi ses amis chez le photographe Sescau, installé, à cette époque, place Pigalle; et, un soir, les ayant invités à manger du kanguroo, un simple agneau auquel on avait ajouté une queue de boeuf, il jeta, pour qu'on ne bût pas d'eau, des poissons rouges dans toutes les carafes.

Lautrec prenait un vif plaisir à organiser ces dîners, à distribuer des rôles. Il voyait la vie comme une vaste pantomime anglaise, avec chaque individu, chaque accessoire à sa place.

D'abord, il se divertissait à dessiner les menus: un croquis preste ou une composition qui tenait tout un côté de la page.

Tantôt, c'était un cheval de bois pour un menu Sylvain; tantôt le portrait de Sescau armé d'un tambourin, pour un dîner, rue Rodier; ou le portrait de Mlle Renée Vert, la modiste, à l'occasion d'un dîner des Indépendants; ou bien un croquis de souris, pour un déjeuner chez la divette Miss May Belfort, rue Clapeyron; etc., etc.

En 1897, Lautrec transporta son atelier dans l'avenue Frochot, une impasse bordée de petits pavillons et de jardinets. Mais il habita cette fois, rue de Douai, avec sa mère venue près de lui pour le soigner; car il commençait de se déséquilibrer. C'est là, par exemple, qu'un soir, dans la peur des microbes, il inonda de pétrole tout l'appartement. L'alcool, à forte dose, activant la virulence d'une grave maladie constitutionnelle, était cause de tout.

Lautrec conserva cet atelier jusqu'à sa mort.

SAINT-JAMES

«Quelle maladie est comparable à l'alcool!», c'est le cri d'Edgar Poë, mourant de génie et d'ivresse, dans une rue de Baltimore, devant le hideux et abject mercantilisme des Américains.

Or, Lautrec a fait la dure expérience de cette parole. Il a renouvelé ses excentricités. Il a tant usé de spiritueux; il a si peu préservé d'autre part son pauvre corps que des hallucinations l'assaillent. Il parle, entre autres choses, des rafles qu'il a faites en compagnie de sa chienne

Paméla et du commissaire de police de son quartier, prenant un gardien qu'on lui a donné pour ce fonctionnaire. Alors, pour lui assurer un repos et un changement de milieu nécessaires, il est question de l'envoyer au Japon, son vif désir d'autrefois. Sur ces entrefaites, croyant qu'il a à se plaindre du marchand de tableaux Durand-Ruel, Lautrec se place rue Laffitte, devant la porte de cette galerie, et, déguisé en mendiant, il ameute la rue contre le marchand. Il faut agir. Deux personnes de la famille de Lautrec se décident à le placer dans une maison de santé. Le père aurait dû venir s'occuper du malade, mais il chassait; et il demanda, lui, qu'on envoyât simplement son fils en Angleterre, où l'ivrognerie passe inaperçue, et y est même fort honorée, puisque, là, ajoutait-t-il, tous les nobles s'alcoolisent.

[Illustration: AU MOULIN-ROUGE

PHOTO DRUET]

Ce fut en l'hiver de 1899 que Lautrec entra dans la maison de santé du docteur Semelaigne, à Saint-James, près Neuilly.

Vrai séjour datant du XVIIIe siècle; mais séjour un peu vétuste. Petits temples à l'Amour. Canal à sec allant à la Seine, autrefois servant sans doute aux embarquements pour Cythère, plis Watteau et robes à paniers.

Tout de suite, Lautrec se rendit parfaitement compte du lieu où il se trouvait; et, devant ses amis Dethomas et Carabin, qui le visitèrent, il plaisanta, disant qu'il était à Saint-James plage; et même il ne cessa de leur réclamer de l'alcool dans une bouteille plate.

Son goût du travail ici accomplit un nouveau miracle. Avec une plume de bécasse, ramassée dans la cour, il se mit à dessiner un cheval; et, ayant obtenu un crayon et du papier, il composa de mémoire toute la suite de dessins aux crayons de couleur que Manzi éditera plus tard sous ce titre: *Au cirque*. Admirables dessins dont nous parlerons plus loin.

Durant deux mois, Lautrec resta à Saint-James. Il en sortit, apaisé, ardent à travailler. On le retrouva d'abord spirituel, dispos; mais,

soudainement, avec l'alcool de nouveau ingéré à forte dose, de singuliers goûts de bohème éclatèrent et s'aggravèrent. Lautrec devint tout d'un coup plus libre en ses propos et plus dur; et quelques anciens familiers, niaisement déconcertés, alors, épouvantés, s'enfuirent.

1900

Mais, la maladie, fouettée par l'alcool, poursuit, inexorablement, son oeuvre. On ne voit plus maintenant Lautrec travailler avec autant d'entrain qu'autrefois.

On lui a recommandé une espèce de culture physique, qui n'est guère louable pour sa débilité corporelle.

Aux cinq à sept des cafés de Montmartre, qu'il a tant fréquentés, on se raconte ses nouvelles excentricités et les prouesses athlétiques qu'il s'efforce d'accomplir. On a installé ainsi, dans son atelier, une sorte de caisse, un bateau mécanique, dans lequel il s'assoit et rame. Lui, il trouve cela extraordinaire d'invention; et, surexcité, il prend même des bains dans une façon de cratère formé par un tombereau de sable.

Il ne va plus au Moulin. Il se traîne seulement quelquefois en voiture jusqu'à la taverne Weber, rue Royale.

Cependant, de l'avenue Frochot, il adresse à certains camarades un dernier menu: une invitation «à une tasse de lait»; une lithographie qui le représente en picador, auprès d'une vache qui doit figurer sur une petite pelouse, au bas de son atelier. Et il croit encore pouvoir travailler.

Les panneaux de bois le tentent. Il a acheté, pour les gratter et les poncer, des râcloirs d'acier et des peaux. On le trouve parfois s'époumonnant à cet exercice; et il répète, en vous montrant son ouvrage, son éternel: «C'est merveilleux, hein?»

Il profite des fauteuils qu'on roule à l'Exposition universelle pour la visiter.

Il a gardé son vif amour des Japonais; et il se ranime quand il aperçoit les pelouses vertes, les pagodes aux toits recourbés et tapissés d'écailles, et les servantes à la taille gonflée par le monumental noeud de la ceinture. Puis, c'est Kawakami, installé chez la Loïe Fuller, une de ses anciennes admirations; Kawakami, et cette Sada Yacco, si fragile, si douloureuse, que l'on vient de lancer; cette Sada Yacco dont la théâtrale agonie angoisse d'une façon vraiment si inédite,--à en juger par les pâleurs d'envie de toutes les femmes de théâtre accourues là, en foule.

Lautrec veut revoir aussi sa Goulue, qui parade à la fête de Montmartre, dans la baraque de Juliano. La vedette du chahut devenue dompteuse! Il n'en éprouve aucune joie. C'est tout un temps bien révolu.

Surtout, il n'a plus d'illusion. Il traîne à présent sa vie comme un long suicide; et il détaille sa maladie constitutionnelle avec un sang-froid et un cynisme angoissants.

MALROMÉ

Lautrec se trouvait au mois d'août de l'année 1901 à Taussat, quand il fut frappé de paralysie, au moment où il se préparait à partir pour Arcachon.

Sa mère accourut, et l'emmena au château de Malromé.

Dès lors, il ne sortit plus qu'en voiture, et avec la plus extrême fatigue.

Il se plaisait à Malromé. C'est un château important et de caractère. Gentilhommière avec tours et tourelles, entourée d'une cinquantaine d'hectares environ. Madame la Comtesse Alphonse de Toulouse-Lautrec l'avait achetée naguère à la famille de Forcade.

Les derniers jours, Lautrec ne mangea plus. Il voulait s'abuser: «J'ai mangé, hein?» répétait-il. On le portait à table dans un fauteuil.

Il mourut, religieusement, le 9 septembre 1901, en pleine connaissance, entouré de sa mère, de son père, de son cousin

germain M. Louis Pascal, de la mère de celui-ci, de son autre cousin germain M. Gabriel Tapié de Celeyran et de son inséparable ami Viaud.

Avant la mort de Lautrec, son père n'était venu qu'une seule fois à Malromé.

Pendant les derniers moments de son fils, il se signala encore par quelques excentricités.

Il voulut d'abord lui couper la barbe, sous prétexte que les Arabes opèrent ainsi. On put à grand'peine l'en empêcher.

Armé d'un élastique arraché à sa chaussure, il se mit alors à courir après les mouches qui piquaient, affirmait-il, le moribond.

La veille de l'enterrement, craignant pour les porteurs (on peut, en s'y prenant mal, attraper une hernie!) ne voulut-il pas aussi que, sur ses indications, on préparât un dessin explicatif destiné à montrer comment on doit enlever un cercueil? mais cette sorte de macabre répétition générale fut refusée.

Il déclara ensuite qu'il suivrait à cheval le corbillard, car il souffrait de cors aux pieds. Et comme on refusait encore, il dit: «Soit! je suivrai pieds nus!» Mais on lui opposa un nouveau refus. Enfin, le matin même de la cérémonie, tandis que tout le monde n'attendait plus que M. le comte pour partir, on monta dans sa chambre; et que vit-on? M. de Toulouse-Lautrec tout nu et en train de se tailler lui-même les cheveux!

On enterra d'abord Lautrec à Saint-André du Bois; mais sa mère, craignant que le cimetière de cette commune, dont dépend le château de Malromé, ne fût déplacé pour des raisons de voirie, fit enlever peu après le corps de son fils pour l'inhumer définitivement à Verdelais, lieu de pélerinage célèbre dans toute la Gironde.

Quand il apprit la mort de Lautrec, Tristan-Bernard dit ce mot si exact: «Voilà Lautrec rendu au monde surnaturel; c'était un être si en dehors de ce monde!»

Le comte ne voulut pas de vente de tableaux. On les distribua en partie.

DES COMMENTAIRES SUR L'OEUVRE

I

Peintures, Premières OEuvres

Le Moulin Rouge

Filles

PEINTURES.--PREMIÈRES OEUVRES

Les premières oeuvres de Lautrec furent, avons-nous noté, des chevaux, des chiens, des buveurs, des artilleurs et des moines. L'influence Princeteau, en tant que manière de dessiner et de peindre, fut, nous l'avons également établi, nulle. Il y eut une plus certaine influence, si vite effacée, de John-Lewis Brown, qui, lui, témoigna de quelques brillantes qualités dans ses nombreux tableaux de chasses et de courses.

Nous avons considéré avec curiosité ces premières oeuvres, sauvées, de Lautrec.

Voici *La promenade*, qui date de 1881. Un cavalier dans une allée, sur un gros cheval noir; un chien, qui n'est pas peint. Tableau tout à fait à la manière de John-Lewis Brown.

Un buveur (1882). Un ouvrier, peinture empâtée, quelconque.

Voici des *Boeufs*. Une chose sans importance, comme une esquisse de Troyon.

Des moines, encore quelconques. Des peintures et des aquarelles.

Des Portraits d'hommes. Un métier d'Ecole.

Une Femme à la toilette. Nue, sur un lit. C'est un tableau, cette fois, à la manière d'Albert Besnard.

En somme, les débuts de beaucoup d'autres seigneurs de la Peinture. Des débuts, pouvait-on dire, sans promesses.

D'ailleurs, qui ferait montre d'originalité à ce moment-là de la vie? Si l'on est seul, oui, peut-être; car voici un magnifique exemple: Vincent Van Gogh, un peintre aussi rare que les plus rares; qui, en sept années, pas une de plus, débute avec du génie, pleinement, et meurt avec tout son génie! Mais Lautrec avec Princeteau, avec John-Lewis Brown, avec toutes les images vues, les images qui traînent dans les ateliers, il n'oserait pas risquer quelque chose de lui-même. «Nourrisson!» disait Princeteau. Oui, un nourrisson qui tette un lait médiocre. Vincent Van Gogh, lui, sans père nourricier, a mordu, tout de suite, en pleine chair. Aussi, tout seul, il a réalisé son oeuvre incomparable. Tout seul, car il est resté à peine quelques mois, et si à l'écart, chez Cormon. Pour Lautrec, il faut qu'il s'évade, s'étant lui-même emprisonné; et ce n'est pas Princeteau, impuissant, qui peut l'aider à se délivrer. Il faut que Lautrec imite d'abord, qu'il copie. C'est ainsi que l'on devient, quelquefois, un maître. Et Lautrec, qui n'a que Princeteau et Cormon pour le guider, tâtonnera et perdra du temps. Mais la vie est là, derrière la porte de ces tristes ateliers; et Lautrec, une fois sur la vie, la mangera et la boira, lui aussi goulûment; il l'étreindra et il la violera.

LE MOULIN-ROUGE

C'en est vite fait, du reste; Lautrec a renié Bonnat, Cormon, c'est-à-dire tout le poncif, le niais, l'inutile, le néant.

Il aime maintenant la vie, les lumières; il entre au Moulin-Rouge comme au Paradis.

Tout ce qui s'y passe, tout ce que l'on y voit, est à peindre. C'est un domaine tout neuf où pas un vrai peintre n'a encore pénétré. Globes lumineux, filles, drapeaux, danseurs, alcools et fumées, rut et ivresse, tout est là, présent, en plein caractère, si inédit, si inattendu, si irritant, que l'honnête femme même veut entrer, ici, une fois, «pour voir ce qu'il

y a là-dedans!»

Les bals publics de ce temps-là! Ce bal du Moulin-Rouge, surtout, aujourd'hui brûlé, disparu! Lautrec en aimait tant les hôtes et il admirait tellement la Danse!

La Danse! Les danseuses! Soit que les jambes épileptiques halètent, attachées par un fil au tronc qui se berce; soit que, plus sages, elles marchent sous les jupes bien droites, c'est toute la musique qui les mène, c'est tout le chef d'orchestre qui, de la pointe de son bâton, excite les jambes, les apaise, décoche des coups secs qui cinglent les jarrets, ou les fait s'arrondir très mous avec la lente virevolte des basses.

Il n'est pas besoin de les en prier, pour que les danseuses se mettent à cette tâche d'apparaître avec leurs yeux clairs reculés par le bistre et d'envoyer, par dessus les têtes, le vol clinquant de leurs jupes, en corbeille.

Au-dessous de la croupe qui ondule, en pointant la naissance du ventre, les jambes se trémoussent dès la première note du quadrille dans la halle, ornée de multicolores drapeaux et de gaz versicolores!--et ces jambes qui, maîtresses du sexe, bâillent ou se referment, s'activent en un mouvement d'automate en folie, ou faiblement fléchissent, on les voit tout à coup, alors que les têtes se renversent éperdues, trotter menues, comme «sanglotantes», pour aller défaillir dans un accouplement illusoire, aux sons d'une musique soûle, dans un décor très folâtre!

Puis, bientôt, le haut du corps, pantin du rire, s'efface. Les grâces de ces danseuses descendent aux jambes, aux cuisses larges, aux pieds minces;--et sous les feux des globes, dans l'haleine chaude du cercle, commence l'«émoi» fantaisiste du linge, la réjouissance des jambes qui disparaissent dans des flots de dentelles et des remous de linon.

Elles vont, elles viennent, amusantes à considérer dans leur mouvement d'abord très doux, rythmique, sur le bassin-pivot, le rachis ployé en arc; cela simule un appel aux caresses lentes, aux baisers qui s'attardent en des amours de début, pendant que l'entre-deux de

l'hermétique pantalon fait accordéon; c'est, avec le sérieux enjoué de la fille, la promesse d'une sentimentale tendresse, au bord d'un lac, le soir; tandis que la rapide battue des jambes, soudainement, fait songer à quelque coup de force, après des saladiers de vin très cuisant, où nageaient, ainsi que des yeux, des tranches de citrons.

[Illustration: LES VALSEUSES

PHOTO DRUET]

Mais rousses, blondes ou brunes, elles sont plus troublantes, les danseuses, quand, les jupes baissées, elles espèrent le signal du chef d'orchestre, perché sur son estrade ainsi qu'un singe. Leurs faces blanches, saupoudrées de rouge et de bleu, leurs yeux luisants comme des soleils et leurs nez aux évents qui renâclent, charment toujours certes; mais ces jambes que l'on sait en folie et qui sont calmes, ces bras inoccupés et que l'on devine fourrageurs, vous mesurent tout net la gêne que l'on aurait à exaucer les érotiques prières de ces orageuses trousse-jupes.

A les regarder danser, on rit et l'on exulte,--et on les interpelle en clameur. Mais aussi quelle angoisse communicative est la leur, et de quel amer triomphe semblent-elles jouir! Quand elles se mettent en branle placidement et le nez au vent, toutes les danseuses ont ces dandinements de têtes, ces contorsions de ventres qui semblent secouer un mâle accroché à la croupe; et la flamme qu'elles irradient, alimentée sans relâche par leurs yeux brûlants et leurs gorges blanches, dansantes du convulsif roulis du rire, devient bientôt le feu de joie de femmes lâchées en pleine ivresse, au milieu d'hommes qui les stimulent et les fouaillent, jusqu'à ce que les ventres très las retombent flasques, jusqu'à ce que l'orchestre s'arrête net sur un geste de son chef.

Il y a--ce qui est bon--une réelle émulation dans ces exercices spéciaux de gymnastique,--en musique! Le public l'y encourageant, chaque fille a la volonté de jouer plus absolument son rôle, de le composer avec le plus d'ampleur possible. Cela explique les audaces et les obscénités de la fin, quand la jupe se relève, montrant les fesses pavoisées de linge. Et peut-on ne pas louer cette fille, à l'ardeur

insolite, qui implore cette couronne des bouches ricanantes, des yeux qu'elle allume, de tout ce qu'elle appâte avec la pointe de son pied, avec la grâce triste de son rire, avec--accompagnée par une violente tempête d'instruments--la bordée de ses lazzis et de ses apostrophes à pleine voix?

Cette remarque importe, au reste, que, dans un bal public, les femmes ont toutes les raisons de se croire chez elles. L'homme, au contraire, est effacé, insignifiant, ou simplement bête. Pourtant certains font parfois exception,--et on les rencontre le plus souvent chez les commis aux dossiers et les ordonnateurs des pompes funèbres. Alors, l'hilarité est doucement joviale. Ces derniers surtout semblent baller sur de vagues têtes de morts. Ils ont, sur les autres danseurs, cet avantage indéfectible de paraître toujours descendre de la Courtille. Aux époques les plus graves de l'année, aux fêtes les plus consacrées et les plus religieuses, ils demeurent eux seuls, au Mardi-Gras ou à la Mi-Carême. Aussi ne semblent-ils pas équivoques quand ils dansent; même ils ont le devoir de danser, étant créés dans ce but. Les ordinaires tâches de la vie ne doivent pas les accaparer tout entiers; ils doivent figurer au bal, le soir,--être ces acteurs immuables qui sont l'âme d'une pièce.

De même, les danseuses, les étoiles, n'ont de raison d'être qu'une heure, le soir. Le jour, elles pourraient n'être plus; mais, le soir, elles vivifient l'endormement d'une salle, elles incitent à de plus alertes musiques, elles attroupent les flâneurs qui tournent autour des piliers, et, leur sacerdoce,--ce dont il faut les louer!--elles l'accomplissent tout du long, fières de leur apostolat, n'ayant rien négligé du décor et de la pompe du costume.

Unanimement admirées, les étoiles sont encore les arbitres de la paix. Quand elles dansent, le bal suspend sa vie de mots et de rires; et il regarde.

Se fendre en grand écart, marcher la pointe du pied à hauteur de l'oeil, c'est rude; mais cela devient de suite si aisé! Et les tâtonnements sont si pleinement encouragés! Certaines figures de quadrilles ont la verve endiablée et folle des grands bouleversements de foules; et quand cela est rugi, clamé, bramé, pinçant les nerfs, flagellant les mollets, la

foule part tout entière, malgré elle, s'élance, bondit, bat des entrechats, saute comme une théorie de démoniaques, se démène, s'agite, activant par contre-coup la grosse caisse qui perd la mesure, tirant du violon des sons de bastringue.

Et, tout autour de ces danseuses, une exceptionnelle foule formait comme un fumier humain!

Une brume flottait et noyait les visages, on ne voyait bientôt plus que le blanc du linge. Des habitués, haletants, ne bougeaient pas: c'étaient des rentiers du quartier, des gens de Courses et de Bourse, des forbans de cafés. Tous les quadrilles avaient leur cercle de spectateurs. Et la cage s'emplissait sans cesse, bientôt elle fumait. Quand on arrivait là-dedans de sang-froid, on restait figé, les tempes moites. Des hiatus de bouche bâillaient sous des toisons de moustaches; des narines éclataient à force de humer les sexes; et l'on était imprégné d'odeurs de latrines, de bas parfums de fards et de je ne sais quels relents encore. C'était dévorant et c'était unique. Pour exprimer cela, picturalement, on devinait la nécessité d'un peintre offrant un dessin cruel et des couleurs de fosse. Lautrec apporta tout cela.

Une de ses premières toiles faites d'après ce bal, ce fut le *Quadrille au Moulin-Rouge*, que posséda Joseph Oller, et qui fut longtemps accrochée à l'entrée du bal avec, comme pendant, *L'écuyère au Cirque Fernando*.

Cette peinture, la photographie l'a vulgarisée. Elle est importante, mais sèche, trop fortement dessinée. Le dessinateur aigu que sera Lautrec pendant toute sa courte vie, l'emporte ici sur le peintre. Et, grâce à cela, on peut voir l'amère et douloureuse précision du trait, dont il ceinturera plus tard, avec plus de souplesse toutefois, les faces et les attitudes. Mais, par cette toile, déjà il se précise que Lautrec ne fera aucune concession au goût public: il ira au delà, s'il le peut, de toute la bestialité et de toute la hideur humaines. Tant pis si les visages sont laids, et les gestes crapuleux; le caractère en premier lieu, le trait âpre et incisif qu'il prendra d'abord à Degas, mais qu'il prendra ensuite à la vie et qu'il fera toujours plus mordant et toujours plus animé. Et la couleur générale aussi sera acide et dure, sans souplesse de

passages de tons, sans glacis, sans émail; il n'y aura que des hachures creusées à coups de griffe, comme des déchirures de stylet, presque de la peinture de sadique, en tout cas bien de la peinture de ce peintre qui me jetait un jour: «Ah! ces filles, pour les bien exprimer, je voudrais les peindre avec du f.....!»

Que de tableaux, Lautrec réalisa dans ce bal du Moulin-Rouge, je veux dire: à propos de ce bal! A le hanter, il en rapportait continuellement. Voyez celui-ci, au hasard: *Les Valseuses*. La jolie fille jeune et la mûre lesbienne qui a pour sa compagne des tendresses d'amant. Quel expressif dessin, et d'une surprenante noblesse, et maintenant, c'est fini, entièrement inédit! Ah! la fraîche gorge, et le regard clos qui la convoite! Gibier du *Hanneton* et de la *Souris*!

Rappelez-vous aussi *Jane Avril*, l'air vanné, avec sa face de rate funèbre, levant sa jambe droite et se trémoussant, en savant équilibre, sur la mince flûte de sa jambe gauche.

Et le *Départ de quadrille*? La fille, plantée sur ses deux jambes, les poings appuyant les jupes aux hanches. Ne repose-t-elle pas comme une table se tient sur ses quatre pieds? Cette fille a le visage à la mal en train; mais elle est solide, c'est un roc. Sans émoi, elle attend, pour se jeter en branle, que le fracas de l'orchestre se déverse sur elle.

Voici la *Danse*, le papillon balourd que Lautrec a lâché sur le parquet; grosse dondon en pantalon, qui pince son cavalier seul, en esquissant un prétentieux vis-à-vis.

Et tous les autres tableaux de danseurs et de danseuses: des filles teignes, des danseurs, rats fouinards à melons plats; tous les spectateurs et toutes les spectatrices aussi qu'il découvrit, qu'il plaça, singuliers hannetons, dans une sorte de tourbillon de jambes, dans une fumante et chaotique mêlée de fesses, dans un remous de gestes épileptiques; et remuant des rires, des mots obscènes, de la sueur de dessous de bras et de dessous de cuisses, du dégoût de bas remugles qui se vident, qui montent en nuages bas et lourds et répugnants autour des globes de cette salle de bal, qui, au résumé, apparaissait telle qu'une gare soûle, en bois, au pays des Fjords!

Mais tout cela qui était tout et qui eût compté tellement dans l'oeuvre d'un autre peintre! ce n'était rien, ce ne fut rien quand Lautrec nous présenta, en coup de tonnerre, la Reine, l'Impératrice arsouille, la Majesté de la gouape, l'olympienne salauderie de l'éclatante, de l'unique danseuse: la Goulue!

[Illustration: LA GOULUE

PHOTO DRUET]

Ah! cette fois, Lautrec monta au sommet du caractère, au plus haut de l'expression, à la plus magnifique plénitude, à la légendaire et dominatrice intégralité d'un portrait vraiment historique!

La Goulue! Voici, c'est cette fille en blanc, un léger bouquet piqué sur ses seins, que deux amies accompagnent; cette fille de face, à la bouche torve, au chignon droit, redressé en crête de rapace, ce petit ruban noir autour du cou, ce visage désaxé, canaille et superbe!

Elle est hautaine et impertinente, cette fille; elle est féroce, et elle a l'oeil éteint, endormi, des lourds oiseaux de proie. Elle est sèche, busquée, terrible, énigmatique, inquiétante, et d'aspect funèbre. Ces narines étroites se pincent, cette bouche avide se plisse, se redresse, se tord en stigmates de méchanceté et de douleur. C'est au total, cette danseuse, une idole et une martyre; une idole que tout le monde fête et acclame; une martyre aussi qui nous présente la face la plus flétrie, la plus battue, la plus desséchée, la plus avaleuse de sanglots, la plus coupée et recoupée, la plus éveillée et la plus endormie, la plus prenante et la plus écartante, la plus cruelle et la plus candide, la plus jeune et la plus vieille face qui soit au monde!... C'est un régal qu'inventa Lautrec; une cuisine, si je puis ainsi dire, picturale, belle, glorieuse et si invue, que c'est lui qui créa le type plastique, cette Goulue, comme Shakespeare a créé Lady Macbeth, et Molière, Célimène. Portrait historique! et c'est cela, pour l'instant, presque une tare; car cela situe Lautrec dans une époque; mais, heureusement, il lui reste, pour réapparaître, dans la suite des âges, un dessin acéré, hautement personnel, racé et magnifique, qui le remettra tout vivant, plus tard, dans le classement de l'Histoire.

Un jour, quand la Goulue, impératrice lasse de la danse, abdiquera, non pas pour se retirer dans un couvent, mais dans une baraque foraine, en l'année 1895, Lautrec exécutera pour son idole deux vastes toiles, dont l'une représentera *les Almées ou la Danse mauresque*; c'est-à-dire Félix Fénéon, avec un complet à carreaux et un petit chapeau Dranem, MM. Tapié de Celeyran, Maurice Guibert et, au-dessus d'eux, Sescau le photographe devenu pianiste; et tous regarderont la Goulue qui lève la jambe, cependant que derrière elle, une almée frotte un tambourin, à côté d'un nègre à turban qui, lui, tapote une peau d'âne. Et, de son côté, la seconde toile mettra, elle, en scène, une danseuse au chignon relevé, faisant son apprentissage au Moulin, et conduite par un hilarant et prestigieux Valentin.

Les faces ici sont encore aiguisées, et tellement poussées à l'extrême limite du caractère, que l'on peut déjà se demander si Lautrec ainsi se vengeait de sa propre laideur, ou s'il avait plus simplement un frénétique amour du caractère? Ce que Degas avait lui-même exprimé en donnant de tels laids visages à ses danseuses, que, pendant longtemps, on crut à Paris, que le peintre Zandomeneghi les retouchait, les faisait plus avenantes, moins salopées, pour les vendre, au compte d'un important marchand, en Amérique!

Ah! certes, la constante recherche du caractère, de l'expression, et ce qui s'ensuit, de l'exagération, ce sera, c'est déjà le but, le seul but de Lautrec. Il ne se venge pas de sa propre difformité; mais il intensifie les stigmates de la faune humaine; il est une sorte de tortionnaire qui creuse et ravine les faces, non point pour les montrer plus odieuses, mais plus expressives, plus étranges, plus rares, plus neuves. Et cela, cette chose qui s'indiquait dès l'atelier Cormon, ne fera que croître et s'épanouir, que dis-je! cela est tout à fait manifeste et aveuglant dans ses magnifiques représentations de la Goulue!

Lautrec dessina et peignit quelques tableaux consacrés au Moulin de la Galette. Mais ce fut par hasard. Ce bal ne fut point pour lui un lieu d'élection. C'était trop un déchet, une basse-fosse de la Danse.

C'est là, toutefois, qu'il représenta, au bar, *Alfred la Guigne*, d'après un personnage d'un roman de son ami Oscar Méténier. C'est un superbe carton, représentant un portrait de souteneur jeune, coiffé d'un melon

et qui se tient debout devant un zinc, où se trouvent une vieille gousse et une fille plus jeune qui se détourne.

Lautrec, maintes fois, aussi, peignit des aspects de Jane Avril. Il la représenta dansant, ou à la ville, avec son air qu'elle prenait alors d'institutrice anglaise raidie d'alcool.

Et combien d'autres scènes de bal Lautrec peignit, en une diversité certaine, mais toujours d'après des spectacles vus, d'après des croquis exacts. Aucune fantaisie n'apparaissait jamais. Lautrec n'aurait pas voulu peindre ce qu'il n'avait pas observé, ce qu'il n'avait pas, je le répète, *vu*, et *vu* comme cela s'entend, avec une décisive conscience, avec un excessif amour de la vérité. Et il ne peignait encore que ce qu'il voyait souvent. Une fois, entre autres, il choisit ce prétexte d'une *Table au Moulin-Rouge*, pour représenter, autour de cette table, ses amis qu'il connaissait bien: MM. Tapié de Celeyran, Maurice Guibert, Sescau, la Macarona, la Goulue, et lui-même, Lautrec.

Aussi, la plupart de ses oeuvres peintes contiennent d'admirables vérités. Ces oeuvres étaient peintes ordinairement sur du carton; il trouvait que cette matière servait bien ses besoins renouvelés d'esquisses fortement dessinées et hachurées.

A l'essence, il traçait ses paraphes avec une extraordinaire certitude; et cela, cette écriture, quand Lautrec emploiera la toile, il la chérira de même, pour inscrire, avec son métier de juge d'instruction, fait de tailles et de hachures, les plus significatifs et les plus éloquents des verdicts.

FILLES

Puisque Lautrec voyait beaucoup de filles de maisons danser au Moulin, il était tout indiqué qu'il allât un jour les voir chez elles, pour y retourner jusqu'à la fin de sa vie.

Qu'y a-t-il de plus naturel? Des gens, tous les jours, hantent les coulisses et les promenoirs de music-halls, les cabinets de certains directeurs de théâtres, les restaurants où l'on soupe, les salons de couturiers, tous ces milieux de passe, enfin, où l'on rencontre des

femmes du «meilleur monde»; et ces gens-là font cela uniquement pour le motif que vous savez; tandis que Lautrec voulait d'abord observer, puis travailler.

Dans ce nouveau milieu, il fit de nombreux tableaux: *Le Couple*; *les deux Amies*; *l'Attente*; *la Tresse*; *la Toilette*; *Femmes au repos*; *Au réfectoire*, etc., etc., toute une suite qui est pour longtemps d'une éloquence et d'une signification sans pareilles. Toute une suite où rien n'est sacrifié à l'anecdote, à la sensiblerie, à l'obscénité ou à la blague. Ce sont les multiples sujets, qu'offre un bétail pensif ou agité, morne ou apaisé. Si, parfois, Lautrec fait songer par le sujet à un maître, mais avec moins de spiritualité, c'est à Baudelaire, à ses femmes damnées, à tout ce troupeau que le poète a ployé sous le suaire des plus terribles châtiments. Mais Lautrec a vu, le plus souvent, la fille prostrée, en attente d'homme, jouant aux cartes pour se distraire, tordant ses cheveux, lisant la lettre d'un amant, ou s'apprêtant, se lissant la face, se noircissant les sourcils, recrépissant ses rides, examinant son ventre, ce champ de bataille, redressant ses tétons pris trop aisément à poignées et qui s'obstinent à retomber ainsi que des outres vides. Et, impitoyable, il a vu ces femmes-là, au fond, douloureuses comme lui, ayant comme lui quelque chose à tuer dans la vie, et si tristes, si tristes qu'elles ne rient vraiment que lorsqu'elles sont soûles! Et, pour elles aussi, c'est son incisif métier de peintre qui revient; métier de hachures toujours, dures ou souples, directes, ardentes, en traits de pinceau, dans une couleur générale où les verts, les roses, les bleus et les violets dominent. Et peintures réalisées tantôt sur de la toile, tantôt sur un panneau de bois, tantôt encore sur un carton. Mais, qu'elles soient, ces filles, sur l'une ou l'autre de ces choses, elles sont toujours les soeurs angoissées du peintre. Ah! si l'on a envie d'elles, après les avoir regardées à travers Lautrec, c'est qu'on a le coeur robuste et toute sensibilité abolie. Voilà des effigies à placer dans les couvents. Lautrec représente la prostitution telle qu'une effroyable torture; et tous les métiers, certes, lui sont préférables!

[Illustration: FILLE

PHOTO DRUET]

Ici, de nouveau, il ne se vengeait pas. Parce qu'il sentait la vie misérable, il faisait de ces filles de misérables créatures. Certes, Fragonard sera pendant longtemps préféré à Lautrec; le savoureux *Frago*, comme ils disent, les amateurs. Il a peint, lui, Lautrec, de si pauvres laides gotons!

A propos d'elles, souvent des gens bien intentionnés ont comparé Lautrec à Guys et à Rops. A Degas, peut-être! Mais que viennent faire ici le preste dessinateur du second Empire et le prétentieux Gaudissart qui ravala la luxure à une entreprise de ruts insuffisants?

Guys a dessiné et aquarellé, j'en conviens, de savoureuses vignettes; il a, dans le monde de son temps, promené sa fantaisie éveillée; il a dessiné des voitures, des officiers, des chevaux, des lorettes, des filles de maisons, des turqueries, des soldats et des matelots; et il les a tous représentés d'un trait cursif, éloquent comme le trait d'une belle écriture; mais, il le faut bien dire, il s'est tenu, en somme, à une arabesque connue, à une sorte de paraphe bien en main, bien dans sa main à lui;--et qui lui permettait, par exemple, de tracer d'un coup la tête de l'Empereur Napoléon III ou celle d'un cent-gardes. Il a, enfin, spécialement, pour toutes les femmes, indiqué de la même manière les boucles des cheveux, la forme du front, du menton, le globe des yeux, le galbe des épaules et l'écrasement de la jupe crinoline; mais c'est tout, c'est tout, et si neuf, si amusant que cela soit, c'est tout,--et ce n'est peut-être pas assez!

Quant à Rops, il a bien été, lui, le plus banal, le plus bêta, le plus usé, le plus rabâcheur des pornographes. Il ne faut tout de même pas que sa mémoire se glorifie des pages de Huÿsmans à elle consacrées, parce que ce maître a trouvé là matière à un extraordinaire lyrisme! Non! Rops, justement déboulonné, ce n'est plus que Joseph Prud'homme aux nuits tourmentées, aux salacités médiocres, aux ruts mesurés. Les collégiens eux-mêmes veulent une plus complète vérité, et ne rêvent point à ces histoires de faunes et de nymphes montrant leurs derrières et leurs devants, même à l'état de colossale chaleur!

Que cela ait duré un temps, je le conçois. L'homme s'ennuie, et il a besoin de se prouver qu'il est capable d'exécuter et d'aimer les pires sottises et les plus niaises obscénités.

Avec Lautrec, au moins, c'est le vrai retour à la vérité; c'est enfin la vie en maison close, telle qu'elle est! Les femmes s'y ennuient, presque toujours; elles attendent donc résignées; et, quand vient l'homme, elles sont prises comme des femelles, rien de plus. Et ce bétail au repos, que voulez-vous qu'il fasse? Il fait ce que Lautrec lui fait justement faire: il attend, soumis, prostré; et, pendant longtemps, ce sera là, la seule, la seule vérité!

Sans doute, on entreprendra de nouveau de représenter la femme en maison; mais, dans l'oeuvre de Lautrec, voilà, assurément, avec les portraits dont nous parlerons plus loin, voilà la chose la plus durable. Pour longtemps, ce sera ainsi. Lautrec a marqué d'éternité cette partie de son oeuvre. C'est un ensemble qui ne vieillira pas, tant que l'homme sera obligé d'aller dans un endroit clos pour y trouver la femme que la nature a placée là, pour la principale de ses fins!

Sans doute, encore, ici, Lautrec a représenté de laides faces, des yeux flagellés, des mentons en galoches, des nez aplatis ou secs, des bouches surtout comme des trous d'immondices. Et ces peaux sentent les lavages qui décrassent; le corps, dans des camisoles lâches, s'abandonne et s'affaisse; ces cheveux sont tordus en crins de cheval ou relevés en bonnets de brioches; et l'on frémit, certes, devant ces visages qui évoquent les bêtes puantes ou les visqueux poissons des marécages!... Oui, certainement, je sais, il y a aussi les poupées des maisons chères; les salopes préparées par un Belge pour quelque «concours des plus belles femmes de France»; il y a les «bonbonnières et les sucrées»! Mais, pourtant, est-ce que tout cela ne vous apporte pas du dégoût quand même à penser qu'un homme, le premier venu, va s'abattre sur ces ventres préparés, que dis-je, élargis, suintants? Vous voyez donc bien que Lautrec a eu raison de traiter tout cela comme du bétail, comme de la chair pour coïts; et encore il a fait cela, lui, avec quelle distinction et avec quelle noblesse!

Les «bonbonnières» et les «sucrées»! C'est celles-là que Lautrec a su si bien placer dans les légères voitures, qu'escortent des chiens somptueux!

On les voit dans son oeuvre, en promenade, le fouet droit, et impérieuses Sultanes!

Une voiture, puis deux, puis trois; et roule le défilé des charrettes de l'été, des boîtes vernies, bois ou osier: Polo-cab, Stanhope-cab, Epsom-cab, Rallye-cart, Poney-chaise, Village-cart.

Cobs nerveux filent et s'ébrouent, comme brossés à neuf; et les filles, la main gantée de peau de chien, se roidissent, les yeux rivés sur les oreilles du cob, avec, sur le front, l'ombre douce du chapeau fleuri et des dentelles en point de Venise, en fleurs d'Alençon.

Elles se croisent et se dépassent, se jugeant d'un coup d'oeil exercé avec des moues d'exorables gamines; et, très hautaines, le col tendu, elles s'appliquent à demeurer, le fouet haut, immobiles, toutes droites.

La fille, en ces charrettes ténues, singe indéniablement les attitudes de la bête de race qu'elle mène au bout d'un fil, avec une science si imprévue. Attitudes réjouissantes à reproduire, certes, pour sa joie propre, pour le passant de la route, pour le groom qui, derrière elle, ne bouge d'un pouce, vrillé dans la gaine de ses bottes à revers;--si heureuse, semble-t-elle, des «fumées» qu'elle laisse, du sillage de désirs qui court derrière elle et la suit;--elle, orgueilleusement parée de morgue et de sottise!

DES COMMENTAIRES SUR L'OEUVRE

II

Portraits

Le Jardin du Père Forest

PORTRAITS

[Illustration: PORTRAIT DE M. DELAPORTE

PHOTO DRUET]

Voici un très considérable ensemble de l'oeuvre de Lautrec.

Portraits d'hommes et portraits de femmes, il les a également aimés.

Dès l'atelier Cormon, il fit les portraits de ses amis les peintres Gauzi, Vincent Van Gogh, Grenier, Claudon, H.-G. Ibels, Henri Rachou, etc., etc.

Très exigeant pour ses modèles, il travaillait avec un entrain passionné.

Aussi, de 1886 à 1893, il peignit un grand nombre de portraits, notamment ceux de Mme Natanson, de sa propre tante Mme Pascal, de Mlle Dihau, de MM. Louis Pascal, Bonnefoy, du Dr Bourges, etc., etc.

Puis vinrent les portraits de MM. Henry Nocq, l'admirable médailleur; Romain Coolus, Tristan-Bernard, Paul Leclercq; les portraits des frères Dihau, de Mme la Comtesse Alphonse de Toulouse-Lautrec, de Mme Korsikoff, de Mme Margouin, modiste; de MM Maurice Guibert, Delaporte, Maxime Dethomas, Davoust, Octave Raquin, André Rivoire, G. Tapié de Celeyran, Maurice Joyant, etc., etc.

Tous les portraiturés furent ses parents ou ses amis. En exemple, c'est ainsi que Lautrec entretint d'intimes relations avec les Dihau, deux frères et une soeur, musiciens originaires de Lille. Le frère cadet, Désiré Dihau, joueur de basson-solo dans l'orchestre de l'Opéra, composait aussi des mélodies. Lautrec le représenta d'abord, son basson à la main; puis il le peignit encore, assis, lisant un journal, tandis que le frère aîné Henri est debout, et tous deux en plein air, dans ce jardin du père Forest, que nous ferons plus loin revivre.

Quant à Mlle Dihau, professeur de chant et de piano, il la peignit aussi deux fois: une première fois, jouant du piano;--et, la seconde fois, donnant une leçon de chant à une dame debout près d'elle.

Il fit aussi le portrait d'Oscar Wilde, en buste, de grandeur à peu près naturelle. Il l'a représenté bouffi, en toutes rondeurs de formes féminines, tel qu'était cet homme de lettres inverti. Pauvre Wilde! Bien qu'il eût simplement le vice anglais, il fut condamné à deux années de *hard labour*: mais, vraiment, lui, il alla carrément au devant du châtiment.

Et tous ces portraits peints par Lautrec sont fouillés, creusés, si expressifs! C'est à Dethomas qu'il avait dit: «Je ferai ton immobilité dans les endroits de plaisir!»; et il réalisa le merveilleux portrait que la photographie a tant de fois reproduit.

Le portrait de Delaporte, si rare également, fut, lui, refusé pour le Musée du Luxembourg par le comité des Beaux-Arts, Dujardin-Beaumetz étant sous-secrétaire d'Etat! Humble Dujardin-Beaumetz, aujourd'hui disparu, bonne à tout faire des bas huiliers! Il était resté le même pauvre homme, plein de mansuétude mais ignare, quand je le connus chez Rodin!

Lautrec représenta aussi son ami Viaud, sur un navire, en amiral Louis XV, tête nue, de profil, la perruque blanche en catogan, la main droite emprisonnée dans un gant à crispin et appuyée sur la barre du bastingage. La tête, malicieuse, à la manière de Voltaire, considère un beau navire, toutes voiles déployées, et penché sur la mer.

Panneau décoratif pour un dessus de cheminée de la salle à manger du château de Malromé. Ce fut une des dernières oeuvres de Lautrec.

Que d'autres portraits il convient d'ajouter à tous ceux-là: les portraits de M. de Lauradour, de M. Louis Bouglé, de M. H. Marty (Souvenir du bal des Quat'-z'Arts), du docteur Péan en train d'opérer, de M. Fourcade, de M. Boileau, de l'acteur Samary, de M. Georges-Henry Manuel, etc. La dernière toile peinte par Lautrec, ce sera le tableau intitulé: *Un examen à la Faculté de Médecine* et portraits encore de MM. les Docteurs R. Wurtz, Fournier et Gabriel Tapié de Celeyran.

De portraits en portraits, Lautrec était arrivé, comme pour ses autres oeuvres, à une manière plus grasse, plus enveloppée, plus souple. S'il eût vécu une vie plus longue, un beau métier de peintre, exclusivement de peintre, eût été le sien! Je veux dire un métier dans lequel le dessin eût laissé moins voir son impérieuse volonté!

Lautrec commençait souvent ses portraits avec la plus extrême fantaisie, c'est-à-dire par le milieu de la figure, par exemple, ou par une oreille, ou par le nez; et, parti de là, il multipliait ses hachures dans le sens du caractère, et en cherchant par conséquent le stigmate-type.

Et si l'on reconnaît chaque fois le style, on peut bien avancer que Lautrec réalisait, pour chaque portrait, une nouvelle mise en page. Comparez les portraits de M. Dethomas (sur un fond de bal masqué), de M. Henry Nocq (dans l'atelier de Lautrec), de M. Samary (dans un rôle) ou de Mlle Dihau (assise devant son piano);--et la confrontation sera significative.

Plus loin, nous parlerons de quelques-uns des portraits que Lautrec peignit en plein air. Ceux que nous avons déjà cités, il les a presque tous peints à l'atelier ou dans des intérieurs. Ils ont, ceux-là, une sobriété du meilleur aloi, une sûre distinction, un goût accompli de l'arrangement. Je ne sais quelle place les musées de l'avenir leur réserveront; je ne le sais et je ne m'en préoccupe guère; mais ce que je sais bien, c'est que tous ces portraits là seront excellemment représentatifs de notre temps. Ils diront à leur manière quels hommes peu joyeux nous fûmes, et combien le goût du panache nous intéressait peu. Portraits quasi résignés, s'ils ne sont pas «à expression navrée», comme les portraits peints par Van Gogh. Portraits pour tout dire d'une époque qui n'osait plus guère vivre, et qui allait tout droit, en serrant les fesses, vers la catastrophe mondiale, qui est arrivée, et qui a tout remué. Portraits de gens qui attendaient et qui attendent encore, ahuris, anéantis, comme si le goût de la vie n'avait plus aucune raison d'être!... Ah! certainement, ce ne sont point là des portraits que l'on pourra opposer un jour à la pompe et à la magnificence de quelques nobles portraits dits historiques; mais, tels quels, ne réflèteront-ils pas nos inquiétudes et nos alarmes, nos peurs et nos angoisses, toutes croyances mortes, et toutes réflexions devenues comminatoires devant l'inexplicable, devant le pourquoi, devant le sens de la vie? En un mot, ne sont-ce pas là, tels quels, les vrais portraits des pauvres êtres que nous sommes; et alors, ne sommes-nous pas les vrais compagnons des filles dont je parlais au chapitre précédent? Portraits d'une époque que la Science torture et que la Vie emplit de doute.

DANS LE JARDIN DU PÈRE FOREST

Dans ce temps-là, il existait, au bas de la rue Caulaincourt, un vaste jardin appelé *Jardin du tir à l'arc*, que l'Hippodrome a actuellement remplacé.

Ce jardin appartenait au père Forest, un photographe, qui a donné son nom à une rue voisine.

Ce jardin était revenu à l'état de nature. On pouvait aisément se croire dans des halliers ou des sous-bois, loin de Paris.

Lautrec fut bientôt l'hôte de ce jardin. Dès la belle saison venue, il descendait de la rue Caulaincourt; et il s'installait dans le jardin de son ami le père Forest.

Tout à son aise, en bras de chemise, son chapeau sur le front, dès «patron-minette!» (expression déformée qu'il affectionnait), il y recevait ses modèles, qui étaient, pour la plupart, des filles du boulevard de Clichy, de la place Blanche et des maisons closes où il allait habituellement.

[Illustration: DANS LE JARDIN DU PÈRE FOREST

PHOTO DRUET]

C'est dans ce jardin propice qu'il peignit, en plein air, de nombreux tableaux: *La femme à l'ombrelle*; *La femme au chien*; *La femme au chapeau noir*; *La femme au jardin*; *Pierreuse*; *Gabrielle*; *La danseuse*; etc., etc.

C'est dans ce jardin encore qu'il termina ce tableau si pittoresque: *A la mie*. Portrait de son ami Maurice Guibert costumé en barbeau, assis sous une tonnelle, et le nez sur une corne de brie, que devait arroser un litre de vin. Au premier plan, une vieille blanchisseuse était assise, un bras pendant, horrible par son visage et par son caraco blanc!

Quelle nouvelle époque de bon et long travail ce fut pour Lautrec! Toiles et cartons, au hasard de ce qui lui tombait sous la main, étaient criblés de ces hachures de peintre-graveur, qui voulaient exprimer, approfondir de plus en plus le caractère!

Dans le jardin du père Forest, Lautrec recevait tous ses amis, joyeux de leurs visites, et il buvait avec eux; car il avait, tout de suite, installé un bar dans une petite baraque en planches, vidée des fioles et des

accessoires que réclame la photographie. Certains jours, le jardin flambait même avec des airs de kermesse. «Monsieur Henri avait invité!»

C'est là que je connus le célèbre loueur de voitures, qui fut un des plus chauds amis de Lautrec. C'était au moment de sa toquade pour les divers équipages. Le rencontrait-on alors, il vous emmenait chez ce loueur; et, là, enthousiasmé, il vous contraignait à admirer la forme des véhicules, en chacun de leurs détails, avec tout le harnachement qui sert à atteler un cheval.

C'était tout Guys parmi nous revenu! Mais ce loueur apparaissait aussi comme une espèce de maniaque de la collection! Car, dans de vastes remises, il y avait beaucoup trop de voitures pour qu'elles fussent toutes utiles! On voyait là des coupés et des mylords, un mail-coach, un break, des calèches à 8 ressorts, des vis-à-vis, des landaus et des landaulets, des victorias, un petit duc, des phaétons, un poney-chaise, et toutes ces amusantes et légères charrettes qu'on appelle: spider, dog-cart, derby, rallye-cart, tilbury, village-cart et stanhope. Et tout cela fleurait bon le vernis, l'essence, le cuir astiqué. Tout cela reluisait et paradait. Vraiment l'ensemble de toute cette collection montait à la tête de Lautrec, qui ne manquait jamais de s'écrier: «Et quand on pense que les gens de lettres qui ignorent tout cela osent parler de sport!»; et, en conséquence, il conseillait à tous ses amis de dessiner des voitures; une excellente méthode, affirmait-il, pour apprendre à dessiner.

Ce jardin du père Forest! S'en amusa-t-il, au delà de ce que l'on peut imaginer! Mais, de même que le président Carnot, poursuivi par le soleil dans le jardin de l'Elysée, cherchait un coin d'ombre, Lautrec pestait, lui aussi, une fois dans le jardin, contre le soleil qui le tourmentait. Aussi, il prit un temps précieux pour bien fixer les heures, les certitudes de peindre à l'abri des aveuglants rayons qui viennent chercher la toile; et, enfin, quand il eût trouvé le bon coin, il s'en tint là, joyeusement. Tout en chantonnant, il «abattit» de nouvelles et admirables peintures.

Souvent, à nous, ses amis, il nous arrivait de rester dans le jardin du père Forest toute l'après-midi; et Lautrec nous chargeait ensuite, de

ramener ses modèles au bercail. Alors, il montait chez lui, pour se reposer; car, il se levait de bon matin; et, le soir, il ne voulait pas manquer un spectacle au Moulin, au cirque, au théâtre, dans un bar ou au bocard. Oui, il le faut répéter, cet homme fut un obstiné travailleur, un fécond producteur; et, en se disant cela, on est saisi d'une vive tristesse en pensant à tout ce qu'il eût pu encore réaliser, avec une vie plus longue!... Oui, je sais: Van Gogh, une carrière plus courte! Oui, c'est là un des lourds regrets que vous inflige la Vie. Et M. Cormon, leur maître à tous deux, il n'est pas encore mort, lui! Voilà une des inexplicables boutades de la nature ou de la Providence, ou de Dieu, à votre choix!...

DES COMMENTAIRES SUR L'OEUVRE

III

Le Cirque

Au Théâtre

Café-Concert

Les Courses

De Tout

LE CIRQUE

Igor Strawinsky, Tristan-Bernard, Lucien Guitry et tant d'autres Picassos, comme vous avez raison d'aimer le Cirque, que Lautrec aima encore plus que vous!

Ah! qui ne peut chérir le Cirque où tout est pittoresque, contrasté, brillant; où tout est imprégné de cette «odeur de Cirque», que l'on ne respire nulle part ailleurs?

Le Cirque! C'est-à-dire toute la fantaisie acrobatique, les écuyers, les écuyères, les clowns, les trapézistes, les barristes, les sauteurs, les équilibristes et les dresseurs de phoques, les jongleurs et les avaleurs

de sabres!

Le Cirque! C'est-à-dire les chevaux dressés, le jockey du Derby, la voltige indienne aux sauts d'obstacles, *the wentworth trio in a novel equestrian act*; le Cirque, l'auto-bolide et le bilboquet humain, *the sensation of all sensations*, par *the fearless young and fascinating Parisian*, Mauricia de Thiers; le Cirque, les jeux icariens et l'empereur de la magie, Captain Breydson *perillous trapezist equilibrist act* et *The Arizona's tomahawk's jugglers*!

Quand on aime le Cirque, j'entends le véritable Cirque populaire, le Cirque où du vrai peuple est sensible à la force, à l'adresse, et acclame et tempête; le véritable Cirque, où de la musique, et quelle musique! ronronne ou fracasse ou susurre ou endort; le véritable Cirque où se perpétuent d'ancestrales et puériles traditions; le véritable Cirque où tout est pailleté, en oripeaux, en franges fanées d'or ou d'argent; où tout est clinquant, bariolé et vif! Ah! quand on aime ce Cirque-là, on frémit en entrant, en respirant l'odeur des écuries; et l'on attend les rires, ces tempêtes de rires qui dégringolent des gradins et qui s'écrasent au milieu de la piste!

Lautrec, qui chérissait le Cirque, à pleine joie, représenta les clowns, les acrobates, les dresseurs de chiens et les écuyers; et une toile qui le «situa» tout de suite, ce fut l'*Écuyère au Cirque Fernando*, placée longtemps, se rappelle-t-on, à l'entrée du Moulin-Rouge, et que je retrouvai plus tard chez Jean Oller. Ah! la merveilleuse toile, si singulière, si unique, si imprévue, qu'elle m'arracha un cri de stupeur quand je la vis pour la première fois! C'était un gros cheval de piste dessiné d'une splendide façon; et, sur sa croupe, se tenait assise une écuyère avec une si étonnante face; tandis que, au milieu du tapis, l'écuyer, à visage de crapaud, s'arquait et déroulait sa chambrière. Et les blancs et les roses et le noir de l'habit jouaient là-dedans, la piste non recouverte, la toile apparente. Une oeuvre tout de suite si invue, si anormale presque; comme d'un peintre venu on ne savait d'où;--un dessin si excentrique, et qui devait, par la suite, moins peut-être nous troubler, mais nous ravir toujours par sa fascinante personnalité, par son inégalable puissance!

[Illustration: JANE AVRIL

PHOTO DRUET]

Quand Lautrec fut à Saint-James, il se ressouvint du Cirque qu'il avait tant aimé; et, là, sans modèles, il crayonna une suite d'une vingtaine de dessins, uniquement consacrés aux gens de Cirque, et que Manzi édita sous ce titre: *Au Cirque*.

Dessins d'une exagération caractéristique, d'une troublante déformation, d'un imprévu si drolatique, qui, cependant, ne fait jamais rire. Et vous voilà revenus ici, dans cette série de planches, les clowns et les écuyères, les chiens savants et les danseuses. Et je revois, chaque fois que je regarde ces dessins, tous vos gestes adroits, toutes vos cocasseries, ô clowns; tout votre maniérisme, ô écuyères de haute école; et je vous retrouve aussi, vous, ô clownesses fantaisistes, clownesses presque de bal masqué, avec vos gamineries d'enfant vicieux et vos mines de chattes guindées!

Foottit, ce clown génial, Foottit surtout, émerveilla Lautrec. Il le suivit partout. Et lui, Foottit et Chocolat, ils devinrent les tenaces clients du bar Achille, jusqu'au moment de la définitive fermeture de ce réjouissant assommoir. Ils dégustaient tous trois tous les short-drinks, tous les gin-wiskies, tous les gobblers et punchs de la maison; puis on se donnait rendez-vous au cirque de la rue Saint-Honoré;--après quoi, ils se rassemblaient encore, Lautrec, Foottit et Chocolat, pour regagner le bar délectable.

Lautrec notait rarement des croquis autour de la piste. Quelques tics de son ami Foottit, et c'était tout. Sa mémoire lui suffisait; elle collectionnait une copieuse moisson de gestes, de bonds et d'aspects plastiques.

Il était transporté par les pantomimes et les brefs scénarios que Foottit jouait avec Chocolat; et il déclarait, avec tant de vérité, que cela, c'était autrement intéressant que toutes les pièces de théâtre.

Lautrec a représenté Foottit comme un gros rat éveillé, gambadeur et rusé, en perpétuelle recherche de drôleries. Il l'a dessiné d'inoubliable façon; et, de Chocolat, il a fait un nègre hilarant, tenant du singe, un nègre singulièrement excité et folâtre.

Tous les dessins consacrés au Cirque purent bien être réalisés de mémoire, à Saint-James; Lautrec les avait tellement gravés dans le cerveau, tous les chevaux, tous les chiens, tous les personnages, petits ou grands, qui animent de joie une piste. Presque automatiquement, il a exécuté tous ces dessins-là; et, presque automatiquement, aussi, il a trouvé pour eux les mises en pages les plus définitives et les plus rares. Considérez attentivement tous ces dessins d'un «malade»; et vous serez surpris de leur expressive étrangeté et de leur parfaite variété. Il y a là quelque chose de solide et d'inexplicable qui peut dérouter singulièrement les psychiâtres. Cette sagesse, cette parfaite mise au point esthétique, cela, en effet, vous alarme, comme cela vous trouble aussi chez un Van Gogh,--et, en ce moment même, chez Maurice Utrillo. En confrontation des prouesses picturales de ces trois merveilleux artistes, «touchés» cérébralement, les oeuvres des peintres dits raisonnables ne sont que sottises et écoeurantes banalités! Le génie alors est-il donc, vraiment, en somme, l'apanage de ceux que les psychiâtres appellent, en leur barbare langage, des «dégénérés supérieurs?»

AU THÉÂTRE

Tout le cortège des acteurs et des actrices, tout le chariot de Thespis, défila aussi devant Lautrec.

Les pièces dites de théâtre l'ennuyaient lourdement; mais il s'intéressait aux physionomies et aux tics des acteurs et de leurs compagnes.

C'est surtout à propos de ses lithographies que nous aurons à citer les noms de tous ceux et de toutes celles qu'il dessina.

Il les obtint tous «ressemblants», avec une liberté et une réussite saisissantes, d'après des croquis expédiés dans les coulisses ou dans les loges.

Il était curieux à voir, balafrant son papier, le zébrant, le couturant, piquant de bleu un oeil, griffant de rouge une bouche, accents seulement pour la mémoire, et qui devenaient ensuite bien autrement intenses, quand il cherchait l'ensemble.

Et quelle autre longue suite d'exacts portraits! Nous avouons bien vite, toutefois, que la plupart des acteurs et actrices ainsi choisis n'appréciaient guère leur bonne fortune. Ils nous viennent en nombre sous la plume les noms des comédiens et des tragédiens qui méprisaient Lautrec. Ah! le physique du peintre entre en ligne de compte dans l'estime de ces gens-là! Et Lautrec n'était même pas, au surplus, un peintre officiel et décoré!

Les photographies les plus retouchées, les plus rajeunies surtout--les fossiles ont horreur du vrai!--, sont si loin du verdict affirmé par le dessin de Lautrec. Sévère constat! mais était-ce sa faute à lui si des acteurs et des actrices pouvaient, et peuvent encore, hélas! jouer sans être sifflés, jusqu'aux bégaiements de la seconde enfance?

Heureux âge! Mais plus vif plaisir de Lautrec quand il les crucifiait, tous ces radoteurs!

Il eut, pourtant, des préférés et des préférées. Il représenta souvent Mme Sarah Bernhardt, Guy et Méaly, Réjane et Brasseur, Antoine et Judic, Lavallière et Baron, Mmes Caron et Bartet; ceux-là et celles-là, il les acceptait, et il les dessina avec un vif contentement.

Mais sa plus tenace passion, peut-être, ce fut Mlle Marcelle Lender, divette au théâtre des Variétés, et qu'il dessina tant de fois, avant que de peindre d'après elle cette toile souveraine: *Marcelle Lender dansant le pas du boléro, de Chilpéric*.

Oui, je sais, Lautrec, avec sa voix très perçante, assommait les gens; et il se faisait souvent expulser des coulisses. Mais peut-on penser que, par la suite, on osa traiter ainsi le peintre qui avait réalisé cette merveille picturale?

Et pourquoi, surtout, tous ces acteurs et toutes ces actrices n'ont pas possédé ou gardé leur portrait peint par Lautrec?

Mademoiselle Lender, comment, vous, par exemple, n'avez-vous pas chez vous, je n'ose pas écrire dans votre coeur, l'extraordinaire toile que je viens de citer, et qui vous représente si racée, si ployante, si souple, et si orgueilleuse devant le sourire béat de votre ami

Brasseur? Ne saviez-vous donc pas que jamais, dans ce genre, on n'exécuta une toile plus glorieuse? O la coupable indifférence! Et bien plus coupable encore, l'indifférence de la Société des Amis du Louvre! Car, sait-on où ira, à la mort de M. Maurice Joyant, qui le possède, ce chef-d'oeuvre? Peu importe, peut-être, d'ailleurs; car, là où il se trouvera, il figurera comme l'une des plus miraculeuses réussites de la peinture française de tous les temps!

Lautrec, aussi, représenta l'amusante, l'inoubliable Judic, dans sa loge; l'acteur Samary, de la Comédie-Française, dans le rôle de Raoul de Vaubert, de *Mademoiselle de la Seiglière*; M. Lucien Guitry et Mme Jeanne Granier, dans *Amants*; Le Bargy et Marthe Brandès, etc., etc.

En 1900, de passage à Bordeaux, il peignit deux importantes toiles et de nombreuses études, d'après l'opéra d'Isidore de Lara: *Messaline*, représenté au Grand-Théâtre.

Lautrec aima enfin les danseuses de ballets; et M. Pierre Decourcelle, dans sa rare collection, possède, par Lautrec, le portrait de l'une de ces danseuses, devant un portant, qui est bien une prestigieuse et incomparable toile.

[Illustration: ALFRED LA GUIGNE

PHOTO DRUET]

Quelle distinction, bien que le visage soit encore agressif! Quel dessin vivant, merveilleux! et combien, ici, Lautrec l'emporte une fois de plus sur Degas, qui, pourtant, accusa souvent Lautrec de le plagier; Degas, avec son dessin figé, conventionnel; Lautrec si animé, si exubérant, et si pénétrant, d'une presque insolence despotique!

Je sais, je sais: toutes ces oeuvres sont considérées même actuellement comme des «caricatures» par ceux des gens de théâtre qui furent portraiturés, les gens du moins que la Parque coupable n'a pas encore saisis! Certainement, par exemple, Mlle Brandès et M. Le Bargy n'ont aucune autre opinion, s'il leur arrive de revoir--ce dont je doute!--le dessin qui les représente, elle, vipérine, et lui, trop jeunet. Et, cependant, ne sont-ils pas rehaussés ainsi, «augmentés», en

quelque sorte, par Lautrec, tous et toutes? Mieux même: ne devraient-ils pas être tout à fait comme cela, pour se parer véritablement d'une réelle personnalité?

Mais voilà, en ce triste temps, il faut tout sacrifier au cahotant chariot de Thespis, surtout le génie!--et M. Brisgand, par ses sottises, opère mieux!

AU CAFÉ-CONCERT

Ce milieu, le Café-Concert, avec son amas de bizarres trognes, de bohèmes, d'excentriques de tous ordres, de déchets d'humanité, gueulant ou susurrant des chansons bêtes; ces hommes et ces femmes, ces orchestres de ravageurs, ces beuglants et ces niais Eldorados;--tout ce milieu devait aussi enchanter Lautrec; et, en effet, il l'enchanta.

C'était, d'ailleurs, le moment d'apothéose du Café-Concert. Partout les gommeuses, les gambilleurs, les chanteuses à voix, les excentriques, les diseuses et les ténorinos, sévissaient. On restait sous le coup des fortes émotions chauffées par Thérésa; et les vieux hommes radotaient, avec des larmes, les chansons de Béranger, de Dupont et de Nadaud. Il y avait, par cela même, le café-concert avec ses sottises nouvelles, et l'autre chantant ou Caveau, où l'on hospitalisait les chansons de Paul Delmet et de Maurice Vaucaire. Dans ce temps-là, pas de revues, pas de bas vaudevilles sur ces petites scènes, où, de huit heures à minuit, défilaient toutes les chanteuses et tous les chanteurs des cinq parties du Monde. Le Caveau pleurait boulevard de Sébastopol; le concert des Décadents flonflonnait rue Fontaine; et Lautrec ne quittait, que pour aller au Moulin, ce dernier café-concert, tapageur et pittoresque. Mais la Duclerc, la reine du lieu, l'inquiétait par sa face ravagée; et il n'osait pas la représenter, la dessiner telle qu'il la voyait, cruelle et de sang atrocement brûlé!

Puis, le printemps revenait; et Lautrec s'en allait revoir, dans l'avenue des Champs-Elysées, les trois magnifiques cafés-concerts qui, alors, en plein air, lançaient aux étoiles les couplets amoureux ou pleurards, sentimentaux ou revanchards, humanitaires ou satiriques, que faisaient écrire, dans les prisons, les entrepreneurs-chansonniers,--ou

que commettaient eux-mêmes, sans gloire, les Maurice Donnay et les Bruant.

C'étaient, ces trois cafés-concerts: *les Ambassadeurs*, *l'Alcazar* et *l'Horloge*. Ce dernier devait, plus tard, être remplacé par le *Jardin de Paris*,--lequel vient de disparaître à son tour.

Comme elles réapparaissaient chaque fois charmantes ces joyeuses bâtisses, à l'air d'établissements de bains très calmes et très roses!

Paulus, Caudieux, Kam-Hill et tant d'autres, à ce moment-là, au temps de Lautrec, y chantaient tour à tour. Paulus, le roi de la chanson, de la chanson remuante, agitée, gambillarde! Paulus, qui était la troisième personne de cette trinité glorieuse: le général Boulanger, Géraudel et lui-même, Paulus! Paulus, qui avait incarné en lui l'âme de la Patrie; et qui, aux accents de plus de deux millions de voix françaises, tous les soirs, dans un café-concert, entraînait, vers l'Arc-de-Triomphe, le père la Victoire et les pioupious d'Auvergne!...

Mais c'était, aussi, la pleine floraison des *Ta-ra-ra-boum-di-hé* et des frêles niaiseries que chantait plus anémiquement Miss May Belfort, qualifiée sur le programme: artiste lyrique anglaise; et, pourtant, elle alluma tout de suite Lautrec.

Après tout, cette bêlante brebis en valait la peine. Elle était si cocassement puérile, costumée en baby, avec des boucles déroulées sur ses épaules. Elle miaulait, tenant un chat noir entre ses bras ou n'en tenant point; et, en choeur, aux Décadents, on hurlait le refrain de ses couplets, tandis qu'elle se redressait toujours roide, et comme en bois.

Lautrec dessina et peignit souvent cette poupée venue de l'orageuse Irlande. C'était la folie du jour, ces chanteuses ou ces danseuses anglaises: une miss Cécy Loftus ou une miss Ida Heath. On les retrouvait partout; et, cependant, avouons, sans être nationaliste, que la française Duclerc, la fameuse Duclerc, à la fin tragique, avait un autre accent! Ah! celle-là, cette terrible chanteuse minée par la phtisie, sa fin dans un bar, sa rage de danse folle, qui nous secoue encore quand nous évoquons l'écroulement brusque de cette femelle vidée!

Mais, de toutes ces danseuses et diseuses, celle que Lautrec, irrésistiblement, préféra, ce fut Yvette Guilbert.

Il lui consacra les planches de deux albums: une édition française, éditée par Marty, avec notice de M. Geffroy; et une édition anglaise, éditée par Bliss et Sands, à Londres, en 1898, avec un texte de M. Arthur Byl.

Ces lithographies sont depuis longtemps légendaires, il est donc vain de les décrire; mais on peut bien répéter que personne ne représenta avec une expression plus forte et plus significative le profil et la face de Mlle Guilbert.

Lautrec connut la diseuse alors qu'elle habitait avenue de Villiers; et, sur le champ, s'enthousiasmant, il voulut la représenter en Diane antique! Heureusement elle se mit à rire, et jura que la «caricature» seule pouvait donner d'elle une image fidèle. Surprenant propos! Mais Mlle Guilbert était si jeune!

Lautrec suivit son modèle à la Scala, aux Ambassadeurs, dans sa loge, sur la scène, dans les coulisses; et il multiplia d'après elle les dessins, s'en tenant pourtant à des lithographies, n'ayant qu'une seule fois choisi une autre matière: une céramique qu'il exposa à Londres, avec une série de lithographies.

Il illustra également quelques-uns des monologues que disait, de sa voix traînarde et acide, Mlle Guilbert: *Le jeune homme triste*; *Les vieux messieurs*; *Eros vanné*; etc...;--mais il ne laissa pas d'elle un grand portrait peint, alors qu'il peignit si souvent la Goulue et la Mélinite. Et Dieu sait, pourtant, si Mlle Guilbert tenait une place au café-concert! mais, bien entendu, on jugeait à rebours la personnalité qu'elle y apportait. «Quand je pense, me disait-elle, un jour, que les Parisiens me croient la joyeuse interprète des vices modernes, alors que j'en suis la mère Fouettard!»

Mais Lautrec, comme tous les Parisiens, ne se souciait ni de morale ni de tout autre but. Il se contentait de se passionner pour le café-concert; et cela lui suffisait.

Aussi, avec H.-G. Ibels, il lithographia encore les planches de tout un album consacré au Café-Concert. Avec un texte très complet et très brillant de M. Georges Montorgueil, cet album fut édité par «l'Estampe originale».

[Illustration: MAY BELFORT

PHOTO DRUET]

Voici de nouveaux et rares dessins au propre compte de Lautrec! Toujours des Yvette Guilbert, naturellement: puis un profil malicieux, aigu, de Judic; Abdala, aux longs bras, au ventre bombé; Jane Avril, papillon tourbillonnant; Edmée Lescot, à la croupe jaillissante; Mary Hamilton, poupon et soireux; Bruant, hautain, froid; Caudieux, marié bondissant; Paula Brébion, chipie et plantureuse; la Loïe Fuller, flamme et feu-follet; et, couronnant le tout, le pif rouge d'un chanteur américain!

En parlant des lithographies de Lautrec, j'aurai à citer bien d'autres divettes. Je mentionne seulement ici, pour mémoire, ces trois autres oeuvres si curieuses venues du Café-Concert: *Chanteuse anglaise, au Star du Havre*; *Miss Bedson* et *May Milton*.

Avec quel esprit renouvelé, il a dessiné et peint ces filles! Ah! certes, dès que Lautrec touchait à la femme affranchie, à la femme hors du foyer, je veux dire à la bête fendue, prête à tous les déshonneurs et à toutes les hontes, vraiment, il restait inimitable! Huysmans a écrit une lyrique page sur les femmes au tub peintes par Degas; mais comment, comment, lui, devenu un misogyne féroce, n'a-t-il pas bondi sur l'oeuvre de Lautrec pour la fouailler, pour la ravager, pour la massacrer, la femelle aux cent besoins? Comment n'a-t-il pas vu dans l'oeuvre de Lautrec un autre apport tout de même que l'apport de Degas, qui se contenta, en somme, de laides faces et de ballonnantes croupes? Crapaudes engraissées, mais crapaudes néanmoins, rien de plus! alors que, lui, Lautrec, n'a-t-il pas faisandé, pourri la femelle? N'en a-t-il pas fait le simple sac de pus vomi par le terrible moine Odon de Cluny? Sac d'excréments, même pas! Sac de pus, j'y reviens; fumier charriant tous les fétides filaments de l'avarie! Ensuite, est-ce que, sous ces faces blanches, vertes, avivées de rouge,--sous ces

poitrines blètes, il n'y a pas, par l'apport de Lautrec, un autre et plus terrible réquisitoire contre la salauderie des désirs et l'ignominie des ruts?... Oui, qui peut de nouveau regarder une fille peinte par Lautrec sans frémir, sans apercevoir tous les ulcères, tous les chancres, toutes les ravageuses terreurs du musée Dupuytren, cette géhenne effroyable et subie de la chair? Pour moi, je me souviens, avec quel frisson! d'avoir vu chez M. Théodore Duret, cette May Milton, à la face engraissée, à la mâchoire lourde, de couleur jaune-blanche, comme retenant sous une enveloppe-vessie un magma de pus tourné au jaune et au blanc-vert. Ce tableau est une hideuse épouvante. Cette bouche frottée de rouge, elle tombe, elle s'ouvre comme une vulve; elle n'a pas plus de défense, elle n'a pas plus de fermeté; elle s'ouvre, elle laissera tout entrer! Et le peintre qui a peint cette redoutable image, aimait les femmes. Quel confondant sadisme!... ou est-ce une sorte de prêche pour les autres hommes?... Singulier problème!

LES COURSES

Les chevaux, les courses de chevaux aussi ne manquèrent point de retenir Lautrec.

Que de simples et jolis dessins, aquarelles ou peintures, il conçut, tout de suite, à la manière anglaise, comme prétexte!--; à sa manière à lui, comme exécution!

Ainsi, ce bref tableau:

La plaine est rase; une colline bleue borde l'horizon; et, dans un coin, des bouquets d'arbres, précédés de barrières blanches, composent un décor plaisant. Le cavalier s'en va au trot gaillard de son cheval; son chien le suit, en tirant la langue; et le bonhomme est tout vermeil, en bon état, vante à coup sûr la sérieuse utilité de l'exercice en plein air. Le ciel, lui-même, est familier; nul nuage romantique, un friselis de laine dans un ciel tendre; et Lautrec complique de variété seulement son cheval dans la classe des hacks et hackneys, des trotters et double-horses, des galloways et des ponies.

D'autres fois, ainsi que nous l'avons dit au chapitre: *Filles*, il place un attelage en tandem, au bord de la mer. Un tonneau, un voile qui flotte

au vent; et, escortant la jeune femme qui conduit, un fox-terrier galope en bondissant.

Que d'éventails Lautrec exécuta dans cet ordre d'idées-là!

Les jockeys, à pied ou à cheval, les lads, les entraîneurs et les paddocks, figurent nombreux aussi dans son oeuvre. Et comment en eût-il été autrement pour ce peintre curieux, tellement épris de vie moderne?

Les Courses, d'ailleurs! Les chevaux, les femmes!

Sous couleur d'amélioration de la race chevaline, ne donne-t-on pas, aux Courses, les plus exquis rendez-vous de femmes parées dans un décor de luxe, dans un infini boulingrin émaillé çà et là de somptueuses fleurs?

Et la vue n'en est-elle pas exquise, alors qu'elles sont toutes là, les filles, à la parade, dans la joie de vivre, assistant à une des fêtes du turf?

Oui, elles sont joyeuses, et leur joie resplendit dans leurs yeux, dans le joli mouvement de leurs bras enveloppeurs et de leurs grâces frêles; elles sont superbes aussi sous l'architecture fastueuse du chapeau, toutes jaillies en sveltes lignes de la gaine des jupes et de la sangle du corset. Le bouquet est verni, lustré, plus captivant que rien qui soit au monde, alors qu'il se déroule tant d'idées de bonheur, d'amour de soi-même, d'orgueil de plaire et de triomphe, sur ces visages de filles érigées toutes droites, ou assises sur des chaises, comme sur des socles.

Certes, ici, encore, un décor est tout fait. Cela se compose, tout de suite, ce fond de panaches à l'horizon, cette colline d'arbres et de villas, ces tribunes fleuries ayant un caractère de constructions exotiques, et ce tapis de la pelouse, large, immense, piqué de barrières et de betting-pots.

Et le décor est frais, attirant sous le ciel bleu et mauve des pleins jours d'été. Pour peindre cela, il faut le rendre en quelques points essentiels.

C'est, en effet, tout d'une venue, quand on cherche seulement l'arabesque. Les chevaux eux-mêmes se prêtent merveilleusement à ces schémas. Ils sont tout en jambes et en encolures longues. Mais il y a des déformations de génie à inventer pour exprimer des attitudes vraies, pour peindre le pas rythmique ou le galop coulant et près de terre de ces chevaux, qui somnolent et se bercent, au contraire, quand ils sont sur les routes.

Et leurs cavaliers, faire comprendre les longs apprentissages, les labeurs de l'art équestre, c'est rude. Le visage, ici, n'est pas tout; les bras et les jambes et le torse et tout, tout cela a trop travaillé, a été trop violenté, a trop peiné pour qu'on n'étudie pas, à s'y abîmer de longues heures, le caractère des déformations fatales, dans un corps d'anglo-saxon, rompu déjà, pourtant, à toutes les périlleuses aventures des sports.

Et il y a encore autre chose. Car il faut trouver l'atmosphère morale de tous ces gens: mercantis heureux, hommes politiques et escarpes, bookmakers et propriétaires, filles et jockeys. Il faut peindre des âmes vigoureuses du lucre sur des visages rudes ou fragiles, des attitudes exactes de groupes; ne pas verser dans l'anecdote des courtauds de boutique aventurés ici ou des petites gens qui risquent de maigres enjeux.

Aussi bien le sport que tarifent des rentes sûres est de seul intérêt--et de charme certain. C'est, à l'entour de pavillons évoquant des villas de falaises normandes, que se rencontrent seulement le maquignonnage opulent des chevaux et des filles--et l'âpre convoitise des «matelas de billets» pour les entretenir, parallèlement, dans de superbes et quasi similaires écuries, à la litière chaude.

Tout cela, Lautrec le développa encore magnifiquement dans de trop rares oeuvres consacrées aux Courses. Dans ses lithographies, notamment, il importe de signaler cette merveilleuse estampe: *Jockey se rendant au poteau*, qui est un hommage rendu à une des gloires de notre temps.

[Illustration: JOCKEYS

PHOTO DRUET]

DE TOUT

Certes, si Lautrec redoutait tout des très gros chiens qui pouvaient le faire tomber, il réservait sa tendresse aux petits chiens à courts ou à longs poils, qui sont les ordinaires compagnons des jeunes filles, des hommes inoccupés et des vieilles catins.

Aussi dessina-t-il et peignit-il de nombreux portraits de chiens.

Notons, par exemple:

Le chien Tommy, un petit chien, à poils longs, couché sur le ventre, et très doux;

La jeune fille avec un chien, aquarelle en éventail;

L'enfant avec la chienne Paméla (Taussat-Arcachon); et, enfin, après quelques autres portraits de chiens, de moindre importance, voici le fameux *Bouboule*; Bouboule, ce Chéri-Bouboule, enfin Bouboule, le bull-dog, qui s'octroyait l'unique honneur de lécher les joues de la chère Madame Palmyre, la patronne de la *Souris*!

Bouboule! Oh! si j'écris et si je récris ce nom, avec tant de plaisir, c'est que tous les anciens amis de Palmyre se souviennent toujours, comme moi, de ce chien vraiment chien, de ce Bouboule si goulu et si concupiscent! Mais quel Bouboule aussi bien mal né! Car Palmyre avait vainement tenté de lui inculquer l'amour des femmes. Bouboule les détestait, il n'y avait rien à faire contre cela; et le sacré Bouboule, ce réjouissant Chéri-Bouboule le leur montrait bien aux femelles, qu'il ne les acceptait pas; car, sitôt qu'on n'avait plus les yeux sur lui, il descendait de la table, où il reposait son petit cul tout rond; et, avec des efforts inouïs, rassemblant les dernières gouttes, il pissait sur les robes et sur les manteaux! Pauvre Bouboule, que j'adorais! Qu'est-il devenu, ce Chéri-Bouboule? Oui, je sais, au Paradis des chiens, avec celui de Panurge! mais, du moins, où se trouve maintenant son portrait?

Nous avons revu heureusement celui de *Follette*, la délicieuse petite chienne blanche, à longs poils, à oreilles droites, à crinière léonine, assise sur son derrière et le poitrail droit, face au spectateur. Petite tête de souris éveillée, chère petite demoiselle et certainement pucelle encore, que Lautrec avait peinte avec une souplesse étonnante, et en si parfait contraste avec le *chien Tommy*, déjà nommé au palmarès canin,--lui, une sorte de gros paysan balourd en feutre, tombé de tout son poids et de tout son long sur ses pattes de devant.

«De tout!» avons-nous écrit en tête de ce chapitre. Y a-t-il donc, à présent, à citer, des paysages peints ou dessinés par Lautrec?

Nous, nous ne connaissons que quelques paysages proprement dits qui peuvent être donnés à Lautrec. Nous nous souvenons également d'avoir vu chez M. Maurice Guibert et chez M. le Président Séré de Rivières, quelques marines exécutées au lavis et au fusain.

Mais il y a d'autres choses à noter, sans doute, si l'on veut classer des projets pour des couvertures de livres ou pour des affiches; projets que Lautrec cherchait sur un papier ou sur un carton, soit au crayon, soit du bout du pinceau, trempé dans l'essence; et l'on peut cataloguer encore, pour mémoire, des essais de sculpture assez informes qu'il tenta, avenue Frochot, quelques mois avant sa mort.

Par contre, il fit beaucoup d'aquarelles, gouachées ou libres. En voici une brève énumération: *Aristide Bruant*; l'esquisse pour l'affiche de la *Babylone moderne*; *Au café*; *Le portrait de Maxime Dethomas, au bal des Quat'z-Arts*; *Cortège indien*; *La clownesse et les cinq plastrons*; *Miss May Belfort*, etc., etc...

Aquarelliste, Lautrec gardait la même liberté et la même acuité que pour ses peintures à l'huile, attendu que, chez lui, c'était, avant tout, le dessin qui comptait.

Au résumé, toutes ces menues oeuvres, dont nous venons de parler, peut-être trop laconiquement, étaient réalisées un peu au hasard de ce que Lautrec trouvait sous sa main, et selon son humeur du moment. Oui, il ne convient pas, décidément, de voir en lui un homme méthodique, mesuré, disciplinant ses facultés et ses envies de travail.

Ceci est seul à enregistrer: il fournissait, à Paris, un dur labeur; et il se réservait l'été pour ne rien faire; je veux dire pour se baigner ou conduire son bateau dans la baie d'Arcachon.

DES COMMENTAIRES SUR L'OEUVRE

IV

Lithographies et Pointes-Sèches

Dessins

Affiches

Illustrations de Livres

LITHOGRAPHIES ET POINTES-SÈCHES

Voici une nouvelle considérable partie de l'oeuvre de Lautrec. Aussi, le sculpteur Carabin et le peintre H.-G. Ibels se disputent-ils l'honneur d'avoir poussé Lautrec vers la lithographie. Carabin, exigeant, revendique en outre cet honneur pour Willette.

En tout cas, Carabin se souvient fort bien d'avoir conduit Lautrec chez Edwards Ancourt, imprimeur, faubourg Saint-Denis (ancienne imprimerie Bourgery); et, là, d'avoir présenté Lautrec à un ouvrier d'Ancourt, nommé Stern, qui, à partir de ce jour, tira les épreuves pour Lautrec.

De son côté, Ibels *croit* qu'il fut le premier à faire faire à Lautrec de la lithographie, en lui demandant de composer avec lui-même, Ibels, l'album connu, texte de M. Georges Montorgueil, consacré au Café-Concert.

Quoiqu'il en soit, cela nous reporte à l'année 1892; et, conduit par l'un ou par l'autre de ses deux amis, Lautrec se passionna tout de suite pour la lithographie. Improvisant sur la pierre, qu'il ne retouchait jamais, ses estampes eurent rapidement une vive saveur.

Tous les jours, il arrivait chez Stern, installé en chambre; et là, sur une pierre, il faisait son dessin; puis, il s'en allait. La pierre était alors gommée; et, le lendemain, Lautrec revenait assister au tirage des épreuves. Il se passionnait à indiquer le ton des encres, s'il s'agissait de lithographies en couleurs; et il faisait recommencer vingt fois s'il le fallait, pour obtenir le ton spécial qu'il désirait, en vue du définitif tirage, toujours publié à un petit nombre d'exemplaires, qu'il tint, dès le début, à numéroter lui-même et à signer.

Cependant, on peut voler des estampes dans une imprimerie; mais Lautrec fut tout de suite impitoyable pour les voleurs. C'est ainsi qu'il fit arrêter un marchand notoire qui vendait des lithographies signées par lui, Lautrec, et qui avaient été dérobées à l'atelier. Même dans le fiacre qui emmenait à l'étroit le marchand avec deux agents de la sûreté, ne s'assit-il pas, imperturbable, sur les propres genoux du marchand pour l'accompagner chez le juge, et le faire condamner;--car il fut inexorable?

Lautrec eut bientôt de nombreuses estampes en train. Mais, ici, rendons à César ce qui est à César! Ce fut Ibels et pas un autre, qui réussit à convaincre l'éditeur Georges Ondet qu'il valait mieux faire illustrer les couvertures des chansons de café-concert par des artistes, plutôt que de s'adresser aux spécialistes ordinaires. Et, ainsi, sur sa proposition, Lautrec, Vallotton, Bonnard, Vuillard, Willette et Ibels lithographièrent ces attachantes couvertures de chansons, dont on tirait une centaine d'épreuves avant la lettre; et que les marchands Kleinmann, Sagot et Arnould, achetaient et vendaient à part.

En 1893, Ibels fonda, avec l'héroïque Georges Darien, un hebdomadaire illustré, appelé *L'Escarmouche*, «journal de combat, absolument indépendant et répudiant toute compromission». Ce journal n'eut qu'une existence éphémère. Le 1er numéro porte la date du 12 novembre 1893; le dernier, celle du 16 mars 1894; encore ce dernier numéro parut-il après une interruption de deux mois, et sans aucune illustration.

Lautrec fournit à *l'Escarmouche* les douze lithographies suivantes: *Pourquoi pas?... Une fois n'est pas coutume*; *Aux Variétés: Mlle Lender et Brasseur*; *En quarante*; *Mlle Lender et Baron*; *Emilienne*

d'Alençon et Mariquita aux Folies-Bergère; *Au Moulin-Rouge: un rude!* (Table de café. Le personnage âgé qui tire sur sa barbe représente le comte Alphonse de Toulouse-Lautrec); *Folies-Bergère: les pudeurs de M. Prud'homme*; *A la Renaissance: Sarah Bernhardt, dans Phèdre*; *A la Gaîté-Rochechouart: Nicolle*; *A l'Opéra: Mme Caron, dans Faust*; *Au Moulin-Rouge: l'union franco-russe*; *Au théâtre Libre: Antoine, dans l'Inquiétude*.

Les autres dessinateurs-collaborateurs à *l'Escarmouche* furent Anquetin, Bonnard, Vuillard, Willette, Hermann-Paul, Vallotton et Ibels; et c'est encore sur la proposition d'Ibels (qui avait décidément la marotte des bonnes idées) qu'on lithographia les dessins, ce qui permit le clichage par un simple report sur zinc, moins coûteux et plus artiste;--et, en outre, les épreuves lithographiques avant la lettre étant vendues aux amateurs, payaient ainsi l'artiste sans aucun frais pour le journal.

Chez Ondet,--je garde personnellement le plus vif souvenir de cet éditeur actif et intelligent!--chez Ondet, Lautrec composa aussi les lithographies pour un certain nombre de compositions musicales de son ami Désiré Dihau, relatives à *Vieilles Histoires*, poésies de Jean Goudeski.

Elles sont toutes fort curieuses, ces couvertures; mais comme il y eut d'autres couvertures illustrées par H.-G. Ibels, Henri Rachou, etc., voici les titres des compositions, en ce qui concerne Lautrec: *Pour toi!*... (Désiré Dihau jouant du basson, devant un buste de faune); *Nuit blanche*; *Ta bouche*; *Sagesse* (ici Lautrec a représenté deux de ses amis: Mme Natanson et M. Numa Baragnon); *Ultime ballade*.

A bien dire, dépouillées de toute couleur, c'est surtout dans les lithographies au simple crayon que l'on voit la généreuse noblesse, la certitude aiguisée, et--il faut toujours insister sur les mêmes choses!--l'intégrale personnalité du dessin de Lautrec. Nulle écriture n'est plus impérieuse, si j'en excepte celle de Modigliani, ce merveilleux dessinateur mort lui aussi un jour trop prématuré.

Cette certitude du dessin de Lautrec! C'est en voyant toutes ses lithographies qu'il faut admirer continuellement ce dessin tracé de la

pointe du crayon, sans hésitation, sans le plus léger heurt. La pointe, sûre d'elle-même, ainsi que la pointe d'épée d'un prestigieux escrimeur, aussitôt que placée au-dessus de la pierre, elle inscrivait la pensée prompte, les plus souples, les plus sensibles et les plus affirmatives des arabesques. Vraiment, là, Lautrec est tout à fait à l'aise. Ces paraphes de dessin, ces contours, ces angles, ces déformations subtiles, tout cela est le témoignage d'un style prodigieusement original, d'une volonté que l'on qualifierait de magnifiquement instinctive, si cela se pouvait dire. De Lautrec, escrimeur toujours prêt, toujours souple, toujours vigoureux et surtout si sûr de lui, avec quelle foudroyante vitesse la pointe se détendait, allait frapper droit au but, je veux dire sur la pierre vierge, en attente de chef-d'oeuvre ou de sottise! Et c'était toujours un chef-d'oeuvre; ou du moins une chose rare qui apparaissait, qui stupéfiait; une oeuvre de noblesse et d'élégance, sortie de ce petit homme à pince-nez, presque un gnome, juché sur un tabouret pour quelque méchante action. Et c'était, cela, le persistant étonnement que quelque chose venant de lui était chaque fois marquée d'une indélébile distinction. Et quelle variété!

Dans la partielle énumération faite plus loin du catalogue de ses lithographies (M. Loys Delteil en a classé 368 exactement, y compris 9 pointes-sèches), il vous sera possible déjà de voir quels sujets il traita, combien il fit de portraits, de compositions et d'illustrations de livres. Et c'est sans cesse le beau miracle: hommes, animaux, décors, tout est d'un haut style et d'une parfaite saveur!

Et Lautrec trouvait encore des mots. Un jour, donnant rendez-vous à M. André Marty pour préparer le premier album Yvette Guilbert, il dit à cet artisan du livre: «Venez, ensemble *nous définirons* Yvette!» Oui c'est cela! Lautrec pensait d'abord fortement à son sujet; puis, lorsqu'il l'avait bien vu, bien exploré, bien retourné en tous les sens, il était prêt, il pouvait aborder la pierre lithographique et développer à coup sûr la forme et l'esprit de son sujet.

L'imprimerie! Il s'en était toqué incroyablement. Pour rien au monde, il n'eût manqué d'aller un seul jour chez Stern. A peine arrivé, il rabattait son chapeau sur ses yeux, il se juchait sur son tabouret; et, après avoir soigneusement frotté son pince-nez, il se mettait, en plaisantant, au travail. Il s'escrimait alors, tellement sûr de lui qu'il pouvait parler

avec les gens qui, quelquefois, se trouvaient là--ou avec l'ami qui l'avait accompagné.

Ces lithographies, quelques-unes sont simples, en tailles menues, fines, pas surchargées, nuancées, rappelant souvent, en un style plus acéré, toutefois, les admirables estampes de Whistler, si délicates, si subtiles!... D'autres lithographies sont couvertes avec des frottis de crayon, avec des frottis de pouce. Elles sont, celles-là, tout en étant fort belles, moins significatives peut-être que les lithographies réalisées seulement de la pointe du crayon.

[Illustration: CLOWNESSE AU BAL

PHOTO DRUET]

Ah! toutes ces rares lithographies! L'oeuvre la plus décisive, la plus savoureuse de Lautrec; celle qui l'emporte sur l'oeuvre du peintre, qu'on le veuille ou non; l'oeuvre qui lui accordait toute sa liberté; l'oeuvre où il pouvait débrider toute sa fantaisie, son goût extrême de la diversité et de la sensibilité la plus excessive et la plus divinatrice!

Sans doute, il existe de merveilleuses toiles de Lautrec; mais *sa* couleur, la couleur qu'il apportait, ah! comme je puis bien m'en passer, tant j'aime, tant j'admire, avant tout, *son* dessin, ce dessin prodigieusement vivant et d'une singularité si absolue, si souveraine, telle que l'on ne pourrait pas concevoir de faux tableaux possibles de Lautrec, si les faussaires ne s'adressaient pas à la profonde bêtise, à la crapuleuse ignorance des collectionneurs, amateurs de tableaux et bibliophiles.

Et, dans ses lithographies, il a su tout représenter: les comédiens et les comédiennes, les chanteuses de cafés-concerts et les cantatrices d'opéras, les danseuses et les diseuses, les chevaux et les jockeys, les chiens et les chats, les clowns et les clownesses, les programmes de théâtres et les menus, les filles et les patrons de bars, les procès Arton et Lebaudy--et jusqu'à un concours pour une affiche à Napoléon!

Pour tous ces sujets, il faut préférer encore et toujours les lithographies en noir. Pour les affiches vues de loin et à voir de loin,

c'est assurément une autre manière de penser; mais, pour les lithographies qu'on a sous le nez, qu'on respire pour ainsi dire, choisissons le dessin seul, le trait noir, le frottis noir, rien de plus! Toute notre émotion est faite alors de cette nouvelle et haute «probité de l'Art,» dirait M. Ingres, de ce «frisson nouveau», dirait Hugo; et, pour bien des années, pour des siècles peut-être, le dessin de Lautrec restera dans un superbe isolement!

Pour terminer, notons, ici, que Lautrec se complut à graver quelques pointes-sèches, neuf exactement. Mais ce ne sont là que des choses secondaires. En voici le détail: *Mon premier zinc*; *L'explorateur L.-J. Vicomte de Brettes*; *Charles Maurin* (qui, en retour, gravera à l'eau-forte le portrait de Lautrec, celui-là même qui est publié au commencement de ce livre); *Francis Jourdain*; *W. H. B. Sands, éditeur à Edimbourg*; *Henry Somm*; *Le lutteur Ville*; *Portrait de M. X...*; *Portrait de Tristan-Bernard*.

DESSINS

Les dessins de Lautrec, les purs dessins, c'est encore un enchantement. Quels traits sûrs, hardis, jamais repris, tracés du coup! Quels contours précis, exprimant tout le caractère, l'exagérant, l'accroissant! Quelle race toujours! Quelle causticité aussi et, parfois, quelle pitié aiguë, voudrait-on dire!

Lautrec a fait tous les dessins: dessins au crayon, dessins au pinceau, fusains, sanguines, dessins à la plume, dessins rehaussés de couleurs.

Dans un premier livre que nous avons consacré à Lautrec, et qui est aujourd'hui épuisé, comme on dit en argot de librairie, nous avons déjà donné une bonne centaine des rapides croquis, qu'il traçait fermement et décisivement de la pointe du crayon ou de la plume. Et, certes, si l'on tient absolument à ranger Lautrec, pour un petit côté de son oeuvre, parmi les humoristes amers et douloureux, c'est à ces sortes de croquis-là qu'il faut penser; il n'y a que ces croquis-là à donner en exemple d'humour: schémas de traits, paraphes et arabesques, qui représentent--et avec quelle acuité!--d'un trait sommaire, des filles, des chevaux, des toreros, des acteurs, des figurants, des clowns ou des

écuyers. D'un trait sommaire, crayon ou plume, qui touche à la charge, et reste au bord du trait caricatural. Ce dessin ne fait pas rire, loin de là; c'est de l'humour pessimiste qui déforme, en ne tombant jamais dans le trivial.

De l'année 1882 et des années immédiatement suivantes, on a retrouvé des fusains de Lautrec sur du papier Ingres, gris et bleu: des paysannes, des femmes assises, des petits paysages ou des petites marines.

En 1886-1887, il collabora au *Courrier Français*, le journal du désordonné Jules Roques; et il fut en même temps au *Mirliton*, le journal du non moins étonnant Aristide Bruant, l'engueuleur patenté des Parisiens et de leurs compagnes.

Le *Mirliton* eut 77 numéros, et vécut du mois d'octobre 1885 au mois de décembre 1892.

Puis ce fut cette suite, au moins comme dessins publiés:

Dans le numéro du 7 juillet 1888, à *Paris illustré* (publication hebdomadaire), Lautrec donne des illustrations pour un article intitulé: *L'été à Paris*.

En 1894, premier numéro du journal *le Rire*, Lautrec dessine une *Yvette Guilbert*, avec couleurs, au numéro du 22 décembre;--puis onze autres dessins, la plupart également rehaussés de couleurs, à des dates diverses jusqu'au mois d'avril 1897, moment où cesse sa collaboration.

Parmi ces dessins-là, on peut citer: *Ambroise Thomas, chef d'orchestre*; *Ma fille*; *Au Palais de Glace*; *Redoute au Moulin-Rouge*; *Chocolat au bar d'Achille*; *Au cirque*; etc.

En juillet 1893, Lautrec avait collaboré au *Figaro Illustré*, en illustrant: *Les plaisirs à Paris*, texte de M. Geffroy; en juillet 1895, il illustre *Le bon Jockey*, texte de M. Romain Coolus; et, en septembre 1895, il apporte encore des illustrations pour une autre nouvelle de M. Romain Coolus: *La Belle et la Bête*.

Avec son ami Tristan-Bernard, il a publié un supplément au n° de janvier 1895, de *La Revue Blanche*: un *Nib* (en argot, néant, rien!). Tristan-Bernard a écrit le texte, et Lautrec a crayonné des lithographies, parmi lesquelles celle-ci est très admirable: *Anna Held au Café-concert*.

Dans le N° de juin 1894, de la même revue, Lautrec a orné de croquis le compte-rendu humoristique consacré par Tristan-Bernard au Salon de 1894.

En ces années 1894 et 1895, Lautrec fournit, d'ailleurs, maints dessins pour des programmes de théâtres, pour des menus, pour des couvertures de livres, etc.

C'est ainsi que, dans la *Revue Blanche* du mois de mai 1895, Paul Adam ayant consacré un article à Oscar Wilde, Lautrec a dessiné à la plume le portrait du dramaturge anglais.

Il dessina encore le même Oscar Wilde sur la partie droite, et Romain Coolus sur la partie gauche, d'un programme exécuté pour le théâtre de l'OEuvre, soirée du 11 février 1896, consacré à Oscar Wilde (auteur de la *Salomé*), et à Romain Coolus (auteur de *Raphaël*).

Enfin, terminons cette incomplète énumération de dessins publiés, par quelques titres de dessins notoires:

Au Café de Bordeaux, Antoine, un amer! Sur les quais de Bordeaux; *Arrivée aux Courses*; *Etude pour «Elles»*; *Esquisse pour l'affiche de «Babylone»*; *Course de chevaux*; *Dans les coulisses*; *Elsa, la Viennoise*; *Une habituée de la «Souris»*; *Programme de «l'Assommoir»*; *Messaline*; *Projet d'affiche du «Divan japonais»*; *Les frères Marco (clowns)*; *Scène de Cirque*; *Polaire*; *Yvette Guilbert, saluant*; etc., etc.

Dans tous ces dessins, et dans des centaines d'autres qu'il est impossible de dénombrer, Lautrec nous offre son style, sa science de l'expression, qu'il met en valeur par un contour frémissant, creusé, exact. C'est toujours un miraculeux, un unique dessin! Maints dessins d'artistes illustres paraissent froids, conventionnels, sans mouvement,

à côté de ce dessin passionné, qui déborde de vie et de volonté.

[Illustration: COUVERTURE POUR UN MONOLOGUE]

Mais si nous avons insisté sur le côté acéré, amer, de son dessin, de son écriture, il est capable, aussi, ce complet dessinateur, de traduire toute la grâce d'un profil d'enfant, toute la délicatesse de certaines têtes de femmes. Il a tellement de ressources, ce dessin singulier, qu'il peut être tour à tour cruel ou caressant, anguleux ou arrondi; il peut flageller ou flatter, effrayer ou attirer. Même, quelquefois, ce dessin pare de je ne sais quelle morbidesse telle tête de fille, qui, en maison, laisse rêver sa bêtise. Mais, cependant, à tout bien considérer, nous pensons que Lautrec a bien fait de suivre plutôt son penchant vers l'amertume, et vers le pessimisme. Nous aimons, sans doute, les accès de tendresse de Lautrec; et il y a maints et maints dessins faits dans cette douceur de caractère qui sont d'une grâce heureuse; mais nous préférons le dessin incisif, douloureux, le ravinement d'une face, une bouche plissée, des narines ouvertes, un regard d'oiseau de proie somnolent, un chignon en bataille;--tous les stigmates, enfin, dont il accable le plus souvent les femmes, qui retiennent son caprice!

Pour tout résumer, nous aimons infiniment mieux Lautrec-Goya que Lautrec-Fragonard!

AFFICHES

De l'estampe à l'affiche, ce ne fut, pour Lautrec, qu'une simple nouvelle curiosité.

Dès l'année 1892, il envoya, au Salon des Indépendants, le second état de l'*Affiche pour le Moulin-Rouge*.

Tout de suite, il vit l'affiche par des à-plats, violents mais peu compliqués. Le trait généralement en vert. Le fond blanc du papier. Une tonalité bleue, jaune, rouge ou noire.

Parmi ses affiches les plus connues, on peut citer:

L'*Affiche du Moulin-Rouge*. (La Goulue dansant, et, au premier plan, Valentin, de profil);

Le Pendu;

Le Divan japonais (75, rue des Martyrs. Jane Avril, de profil, assise; et, derrière elle, un type d'anglais);

Reine de joie (pour l'annonce d'un livre de Victor Joze, de son vrai nom: Victor Dobrski);

Aristide Bruant aux Ambassadeurs;

Jane Avril au Jardin de Paris;

Caudieux;

Bruant au Mirliton;

Babylone d'Allemagne, par Victor Joze;

La Revue Blanche (bi-mensuelle, 1, rue Laffitte);

La chaîne Simpson (réclame pour une chaîne de bicyclette); etc., etc.

Aujourd'hui encore, nous nous souvenons de notre émoi quand nous vîmes, pour la première fois, sur un mur, une affiche de Lautrec. A cette époque-là, l'affiche en couleurs, si galvaudée depuis, ne s'étalait point. On n'était réjoui, de temps à autre, que par les affiches de Chéret, cette «exquise dînette d'art!»; et, de fait, c'était un vrai régal que ces Arlequins, ces Colombines, ces Pierrots, ces bals masqués, ces jolies filles et toute cette éblouissante volée de multicolores confetti que Chéret placardait sur les murs. Cela enchantait la rue et l'emplissait de soleil. Tout Paris pour Chéret avait alors des yeux enthousiastes. Et voilà que, tout à coup, un inconnu surgissait qui nous frappait de stupeur, qui nous troublait par un dessin insolite et volontaire, par une sobriété de couleurs à tons plats et acides! et c'était signé: Lautrec; et, chose étrange, le nom devenait vite populaire, mais à la façon d'un nom qui apporterait avec lui de

l'inquiétude et de l'angoisse. On était mal à l'aise, mais on frémissait de plaisir. Une affiche surtout: *Babylone d'Allemagne*, nous causa une bizarre et inextinguible joie!

Ah! vraiment, c'était la première fois qu'on voyait une telle mise en scène: des cavaliers, puis un officier, hobereau roide, orgueilleux, paon ou dindon féroce, toute sa morgue à cheval sur un cheval blanc, et, avec ses hommes, défilant tout «emmonoclé» et tout empaillé, devant une lourde brute des champs, costumé en soldat prussien, qui lui présente les armes!

Et, là-haut, dans un coin de la page, à droite, un couple passait; l'homme à peine vu, mais dont on devinait les transes; tandis que la femme, maniérée, faisait de l'oeil à cet impassible greluchon tout brandi, qui aurait fait sans doute si bien frémir son cher ventre de Dorothée en folie!

Ah! cette affiche comme vénéneuse malgré sa toute puissance! Comme son temps est loin!...

Nous, maintenant, nous ne regardons plus sur les murs les affiches de tous les nigauds de la publicité financière, commerciale ou guerrière!

ILLUSTRATIONS DE LIVRES

Ce Lautrec, si chercheur, une fois devenu lithographe, fut amené, sans y trop penser, à illustrer, par la lithographie, des livres. J'entends les livres qu'il pouvait aimer.

On l'a vu illustrant des articles ou des contes de ses amis Tristan-Bernard et Romain Coolus; on l'a vu illustrant deux albums consacrés à Yvette Guilbert; il s'éprit de la même ardeur pour quelques livres, dont il orna les couvertures ou les pages de texte.

C'est ainsi qu'il illustra les *Histoires naturelles* de Jules Renard, éditées par Floury. Il dessina la couverture, 22 planches et 6 culs-de-lampe. Il représenta les coqs, la pintade, la dinde, le paon, le cygne, les canards, les pigeons, l'épervier, la souris, l'escargot, l'araignée, le crapaud, le chien, les lapins, le boeuf, l'âne, le cerf, le bouc, les

moutons, le taureau, le cochon et le cheval.

Toutefois, et c'est bien la première fois, ces lithographies-là ne sont point d'une entière réussite. Leur attrait n'est pas renouvelé. Sans doute, dans ces dessins se creuse encore la griffe de Lautrec; mais tous ces animaux n'ont pas un caractère inattendu. Lautrec les a dessinés avec adresse, avec virtuosité, parce qu'il pouvait tout dessiner; mais il n'est pas allé au delà d'un honnête succès. Les animaux, en général si niaisement dédaignés par les peintres, ont des attitudes et des visages autrement étonnants, autrement insoupçonnés, autrement éloquents. Lautrec, comme presque tous les autres dessinateurs, a vu ces animaux-là en passant, il les a dessinés, mais il n'a rien fait de plus. C'est souvent un peu japonais d'aspect; et cela ne va pas plus loin que tant d'estampes trop vantées d'animaliers du Nippon.

Assurément, il convient de préférer cet autre livre, intitulé: *Au pied du Sinaï*, que Lautrec illustra, d'après un texte de M. Georges Clémenceau, le vieux «coeur-léger». Ce livre, c'est une histoire de juifs à Carlsbad et à Busk. L'illustration, cette fois, est très pittoresque et très colorée. Elle met en scène de bizarres types, crochus et aux cheveux cotonneux, des types de ces juifs polonais qui vieillissent si mal! Et, M. Georges Clémenceau, lui-même dessiné, a une ronde tête de notaire finaud et un peu maquignon. Aujourd'hui, c'est-à-dire vingt ans plus tard, nous le voyons avec une parfaite tête de Chinois.

[Illustration: PROJET D'AFFICHE POUR LE «DIVAN JAPONAIS»

PHOTO DRUET]

Lautrec dessina aussi maintes couvertures de livres. Voici les plus connus de ces livres: *L'étoile rouge*, par Paul Leclerq; *L'exemple de Ninon de Lenclos, amoureuse*, par Jean de Tinan; *Les courtes joies*, poésies de Julien Sermet; *La Tribu d'Isidore*, roman de moeurs juives, par Victor Joze; *Le fardeau de la Liberté*, par Tristan-Bernard; *Le chariot de terre-cuite*, par Victor Barrucand; *Les jouets de Paris*, par Paul Leclerq; *Babylone d'Allemagne*, roman de moeurs berlinoises, par Victor Joze, etc., etc.

Ces couvertures sont toutes légèrement traitées, à peine effleurées souvent; et certaines de ces lithographies rappellent encore, par leur sobriété, les délicates lithographies que crayonna Whistler. Mais, bien entendu, nous ne visons une fois de plus que la finesse du trait, que le peu de surcharge de l'arabesque.

Notons ici que ces rares lithographies ont fait un heureux sort aux livres qu'elles illustrent. Le texte importe peu, quand on a le plaisir d'avoir un si personnel dessin sur la couverture; et l'on trouve, du reste, toutes les bonnes raisons de ne pas lire le livre, pour ne pas salir, pour ne pas défraîchir le beau dessin qui le garde.

Éditeurs, croyez-nous, ayez toujours de beaux dessins sur les couvertures de vos livres!

D'ENSEMBLE

Au bout de cet examen si superficiel et si incomplet de l'oeuvre de Lautrec, pouvons-nous nous demander quelle place est la sienne dans l'enchaînement de l'art moderne?

Assurément, si l'on veut considérer Lautrec seulement comme un autre dessinateur de moeurs de la vie moderne, un nouveau Constantin Guys, par exemple, avec infiniment plus de ressources, toutefois, sa place est très enviable. Car il a possédé--et sa vie très brève n'est nullement comparable à celle si longue et si robuste du dessinateur du Second Empire!--il a possédé un dessin plus souple, plus divers, plus affirmatif que celui de Constantin Guys; ce qui lui a permis d'entrer, avec une plus indéniable maîtrise, dans tous les mondes. A l'opposé, Guys a dessiné presque sans répit de la même façon; c'est un dessin bien à lui, également, original et pittoresque, mais qui se recommence dans l'expression des voitures, des chevaux, des filles ou des soldats. Dessinateur avéré d'une époque, Guys vivra longtemps dans les collections, c'est-à-dire dans ces sortes de nécropoles, que l'on appelle petits et grands musées.

Mais si l'on peut ajouter que Guys *date*, expressément, il faut remarquer que la situation est pour l'instant la même pour Lautrec. Ce clairvoyant dessinateur a su dégager du transitoire assez de belle

éternité pour vivre; mais, lui aussi, en ce moment, il apparaît comme le plus éloquent interprète d'une époque historique, qui se fixe, celle-là, de l'année 1885 à l'année 1900. Et, par là, nous ne cherchons nullement à diminuer Lautrec, mais seulement à le considérer tel qu'il est, c'est-à-dire tel qu'un merveilleux truchement de moeurs pendant une période de quinze années. La Goulue, le Moulin-Rouge, les cabarets de Montmartre, Bruant et Palmyre, les acteurs et les actrices en vogue à ce moment-là, tout cela, pour nous, qui vivons en cette année 1921, classe Lautrec, le barricade, le retient captif dans cette époque visée. Un Georges Rouault, au contraire, qui a fixé la fille dans le temps illimité et imprécis, se présente à nous comme un peintre d'accent plus actuel.

Mais, dans cent ans, tous ceux qui connurent, vers la vingtième année, ce bal du Moulin-Rouge, étant disparus, Lautrec reprendra toute sa place dans la suite des âges; et il ne datera plus, au sens péjoratif du terme. Faisons donc à sa mémoire ce léger crédit. D'ailleurs, il conviendrait peut-être mieux de se demander ce que Lautrec, dans sa curiosité sans cesse en éveil, eût pu faire demain, même en ne vivant que jusqu'à la soixantième année, âge raisonnable que tant d'imbéciles et d'impuissants atteignent sans honte; âge même que dépassent, toujours malfaisants, fatigants et inutiles, les Cormon et les Flameng!...

En effet, où Lautrec nous eût-ils conduits avec sa curiosité, son tenace amour du travail, sa fécondité sans cesse renouvelée?... Je sais bien, parbleu, et il faut toujours y revenir, que, dans l'espace de sept années, cette incroyable courte durée! Van Gogh nous a encore davantage étonnés, encore davantage stupéfiés; mais, voilà, n'est-ce pas, un incompréhensible phénomène, un inexplicable miracle de la Peinture? Avec Lautrec, nous avions, à la base, plus de sagesse, plus de mesure, plus d'ordre. L'oeuvre aurait suivi une route plus régulière. Le peintre lui-même, à en juger par son dernier tableau: *Un examen à la Faculté de Médecine*, fût certainement devenu plus libre; il aurait enveloppé, dans une manière plus grasse, les visages; il aurait davantage dessiné dans la pâte, et non par les contours; il aurait, peu à peu, sans doute, préféré les taches épaisses de couleurs aux hachures restées obstinément, chez lui, des tailles de peintre-lithographe; il aurait, peut-être, quitté son monde habituel, les

Filles, ses goûts de ribote et de maison close, pour aller vers un autre ou vers d'autres milieux; et, qui sait? il aurait, alors, composé des tableaux d'ordre plus général, et de plus certaine pénétration dans le temps!

Mais, aussi bien, pourquoi ratiociner sur tout cela? Qu'importe le futur? Plus sagement, prenons Lautrec tel qu'il est; et considérons-le ainsi qu'un peintre doué d'une observation aiguë et penché sur un coin d'humanité, sur un milieu parisien qui fut pour lui certainement tout le bout du monde; et rappelons-nous par delà le temps que toute sa noblesse, toute son intelligence et tous ses dons, rappelons-nous que tout cela fut dépensé sans compter pour Montmartre et ses filles, pour le Théâtre et le Café-Concert, où d'autres filles évoluent en pleins rabâchages de sottises! Mort à 37 ans, Lautrec laisse de tout cela une oeuvre magnifique. Un peintre de moeurs, bien! mais s'il est moins haut que les plus hauts peintres, il n'y en a pas un plus imprévu et plus original!...

APPENDICE

ESSAI DE CATALOGUE

Voici un essai de catalogue d'oeuvres authentiques, la plupart non datées, de Lautrec.

Nous avons mentionné, année par année, quelques-uns de ses tableaux et dessins; en citant également, sans date, le plus grand nombre de ses autres notoires tableaux. Pour les lithographies, le catalogue a été établi par M. Loys Delteil, dans les tomes X et XI du Peintre-graveur illustré.

I

PEINTURES, AQUARELLES ET DATES DE QUELQUES EXPOSITIONS

1881.--*Faucon.*

Tête de cheval.

La promenade.

1882.--*Cheval de trait.*

Buveur.

Moines.

1884.--*Crieur.*

Scène de théâtre.

1885.--*Marcelle.*

Bal masqué.

1886.--*Deux portraits du peintre Gauzi.*

Portrait de Vincent Van Gogh.

Une loge.

1887.--*Portrait de M. Samary, de la Comédie-Française.*

1888.--*La rousse au caraco blanc.*

1889.--Exposa au Salon des Indépendants les peintures suivantes:

Bal du Moulin de la Galette.

Portrait de M. Fourcade.

Etude de femme.

L'Anglaise, au Star du Havre.

1890.--*Portrait (Madrid-Neuilly).*

Femme fumant une cigarette.

Exposa au Salon des Indépendants:

Dressage des Nouvelles, par Valentin le désossé.

Portrait de Mlle Dihau, au piano.

1891.--*Une opération par le Docteur Péan.*

Gabrielle la danseuse.

Fille à la fourrure.

La tresse.

Vieil homme en blouse sur un banc.

La femme au chien.

Exposa au Salon des Indépendants:

A la mie.

Portrait du jovial M. Dihau.

En meublé.

Portrait de M. G. B.

Etude.

Portrait du Docteur Bourges.

Portrait de M. Louis Pascal.

Truc for live.

1892.--*Les Valseuses.*

Exposa au Salon des Indépendants:

La Goulue et sa soeur.

La Goulue entre deux tours de valse.

La Goulue entrant au Moulin-Rouge.

Celle qui se peigne.

Femme Brune, numéros 1 et 2.

Affiche pour le Moulin-Rouge (2e état).

[Illustration: CLOWNESSE

PHOTO DRUET]

1893.--Jane Avril (esquisse pour l'affiche).

Exposa au Salon des Indépendants:

Un coin du Moulin de la Galette.

Menu du dîner des Indépendants.

Portrait de M. Georges-Henry Manuel.

Portrait de M. Boileau.

1894.--Exposa au Salon des Indépendants:

Alfred la Guigne.

Du 5 au 12 mai, galeries Durand-Ruel, exposition de lithographies récentes.

1895.--Décoration pour la baraque foraine de la Goulue.

May Belfort avec son chat.

Femme en clownesse.

Femmes au repos.

Valentin et la Goulue, au Moulin-Rouge.

Exposa au Salon des Indépendants:

Couverture pour l'album de l'Estampe originale.

Matin.

Invitation et menu.

Comme il vous plaira.

1896.--La clownesse.

Portrait de M. Maxime Dethomas.

1897.--Femme nue accroupie.

Portrait de M. Henry Nocq.

Jeu de femme.

Rousse nue devant sa glace.

Exposa au Salon des Indépendants:

Blanche et noire.

Femme couchée.

Elles. }

Elles. } *(Lithographies)*

Elles. }

(Ces trois lithographies font partie d'une série de dix planches).

La cage.

Arton en correctionnelle.

1898.--Barmaid (Londres).

La leçon de chant (Portraits de Mlle Dihau et de Mlle Jeanne F.).

A table, chez Mme Thadée Natanson.

Tête d'Anglaise.

14, Avenue Frochot, Lautrec présenta des tableaux réservés pour une exposition à Londres.

1899.--Tête de femme (Mlle Nys).

Aux Courses.

Eventail.

Chanteuse anglaise, au Star du Havre.

Etude pour la lithographie: «Di-ti-fellow.»

En cabinet particulier.

1900.--Messaline, au théâtre de Bordeaux.

La toilette.

Portrait de Mme Marthe X...

Enfant avec la chienne Paméla.

Mme Margouin, modiste.

1901.--Portrait de M. Maurice Joyant.

Portrait de M. Octave Raquin.

Portrait de l'«amiral» Viaud.

Un examen à la Faculté de médecine.

* * *

Voici, maintenant, quelques notoires tableaux peints par Lautrec, sans dates:

Portrait de Mme la Comtesse Alphonse de Toulouse-Lautrec.

Portrait de M. Emile Davoust, à la barre de son bateau (Bassin d'Arcachon*).*

Portrait de M. Delaporte.

Portrait de M. Paul Leclercq.

Portrait de M. André Rivoire.

Femme rousse dans un jardin.

Danseuse.

Une table au Moulin-Rouge.

Le quadrille au Moulin-Rouge.

L'écuyère au cirque Fernando.

Jane Avril sortant du Moulin-Rouge.

Portrait de Mme Pascal, au piano.

Portrait de M. Tristan-Bernard.

Au Moulin de la Galette.

Jane Avril dansant.

Départ de quadrille.

Portrait de M. de Lauradour.

Portrait de Mme Korsikoff.

Portrait de M. Louis Bouglé.

May Milton.

Mlle Marcelle Lender dansant le pas du «boléro» (Chilpéric, au théâtre des Variétés).

Femme au boa noir.

La blanchisseuse.

Etude de femme en peignoir.

Femme à l'ombrelle.

Danseuse au maillot rose.

Portrait de Mme E. Tapié de Celeyran, au Bosc.

Portrait de M. Gabriel Tapié de Celeyran.

Le lit.

Portrait de M. Romain Coolus.

Scène de ballet.

Pierreuse.

Les deux amies.

Tommy.

Soldat anglais fumant sa pipe.

Rue des Moulins, l'escalier.

Femme au chignon roux.

Bull-dog.

Follette.

Clown au cirque Médrano.

Au lit.

La Goulue, vue de profil.

Au Nouveau Cirque: le ballet de Lotus.

A Armenonville.

Scène de bal masqué.

Le réfectoire.

Miss Bedson.

Le violoniste.

La lettre.

L'assommoir.

Femme à l'ombrelle.

Couple de danseurs.

La toilette.

Femme en clownesse.

Au café (Portrait de Mme Suzanne V.).

La promenade (La Goulue au Moulin-Rouge).

Au Moulin de la Galette.

Le couple.

Femmes au repos.

Etc., etc.

II

*QUELQUES LITHOGRAPHIES ET QUELQUES DESSINS (*en noir et en couleurs*).*

1882.--Paysanne (fusain).

Homme assis *(*d°*).*

1884.--Femme assise *(*d°*).*

1885.--A Saint-Lazare (dessin lithographié).

{1886.--Dessins au *Courrier français* et { *{1887.*--au *Mirliton.*

1892.--La Goulue et sa soeur (première oeuvre proprement dite dans l' *Estampe.* Lithographie en couleurs*).*

L'Anglais au Moulin-Rouge.

[Illustration: FILLE

PHOTO DRUET]

1893.--Dessins au *Figaro illustré.*

Le Café-Concert (Lithographies de Lautrec et de H.-G. Ibels).

La modiste Renée Vert.

Le coiffeur.

Un Monsieur et une dame.

La loge au mascaron doré.

Couverture de l'*Estampe originale.*

Ducarre, le patron des Ambassadeurs.

Etc., etc.

1894.--Dessins à la *Revue Blanche.*

Programmes de théâtre.

Réjane et Galipaux.

Bartet et Mounet-Sully.

Leloir et Moreno.

Judic.

Marcelle Lender.

Ida Heath au bar.

Brandès et Le Bargy.

Une redoute au Moulin-Rouge.

La Goulue.

Adolphe ou le jeune homme triste.

Eros vanné.

Babylone d'Allemagne.

Yvette Guilbert (album Marty).

Etc.

1895.--Un nib *(Revue Blanche).*

Dessins au *Rire.*

Foottit et Chocolat.

Anna Held.

Dessins au *Figaro illustré.*

Marcelle Lender.

Yahne.

May Belfort.

Zimmerman et le petit Michaël.

Portraits d'acteurs et d'actrices.

Oscar Wilde (dessin).

Etc.

1896.--Dessins au *Rire.*

Ida Heath.

Lender et Lavallière.

Souper à Londres.

Anna Held et Baldy.

L'entraîneur.

Au bar Achille.

Mary Hamilton.

Elles (dix lithographies en couleurs).

Procès Arton.

Procès Lebaudy.

La loge (Faust).

Oscar Wilde et Romain Coolus.

L'automobiliste.

Etc.

1897.--Dessins au *Rire.*

La grande loge.

La clownesse au Moulin-Rouge.

Clara Ward et Rigo.

La danse au Moulin-Rouge.

A la Souris (Mme Palmyre).

Attelage en tandem.

Etc.

1898.--Le vieux cheval.

Chez la gantière.

Au lit.

Polaire.

Au pied du Sinaï.

Yvette Guilbert (2e album, publié à Londres).

Jane Hading.

Au Hanneton.

Guy et Méaly.

Sept pointes sèches (Portraits d'amis. Editées par Manzi).

Etc.

1899.--Jeanne Granier.

Réjane.

Le jockey.

Le paddock.

L'entraîneur et son jockey.

Jockey se rendant au poteau.

Amazone et tonneau.

L'amazone et le chien.

Le cheval et le chien à la pipe.

Tilbury.

Promenoir.

Le Cirque (dessins rehaussés de couleurs, édités par Manzi, en un album).

Etc.

1900.--Programme de l'Assommoir (dessin).

Au café de Bordeaux, Antoine, un amer! (dessin).

Sur les quais de Bordeaux (dessin).

Dans le monde!

Invitation à une tasse de lait.

Etc.

1901.--Zamboula-polka.

Le marchand de marrons.

Couple au Café-Concert.

Etc.

* * *

Voici quelques dessins et aquarelles sans date:

Au bal des Quat'z-Arts (Portrait de M. Maxime Dethomas, aquarelle).

Cortège indien (aquarelle).

La clownesse et les cinq plastrons (aquarelle).

Aristide Bruant *(dº)*.

May Belfort *(dº)*.

Au café *(dº)*.

Etc.

Des dessins:

Arrivée aux Courses.

Le motosphère.

Dans les coulisses.

Elsa, la Viennoise.

Une habituée de la Souris.

Au palais de glace.

Scène de cirque.

Portrait de Berthe Bady.

Les frères Marco (clowns).

Etc.

III

AFFICHES

1892.--La Goulue au Moulin-Rouge.

Le Divan japonais.

Reine de joie (roman par Victor Joze).

Aristide Bruant, aux Ambassadeurs.

1893.--Jane Avril, au Jardin de Paris.

Caudieux.

Au pied de l'échafaud (mémoires de l'abbé Favre).

Aristide Bruant dans son cabaret.

1894.--Bruant au *Mirliton*.

L'artisan moderne.

Babylone d'Allemagne (roman par Victor Joze).

Confetti.

Le photographe Sescau.

1895.--May Belfort.

La *Revue Blanche (*1, rue Laffitte*)*.

May Milton.

Napoléon (concours d'affiches).

1896.--Cycle Michaël.

La chaîne Simpson.

La troupe de Mlle Eglantine.

Irish and American bar, rue Royale.

L'Aube (revue illustrée*)*.

La Vache enragée (journal mensuel illustré. Fondateur: A. Willette).

1899.--Jane Avril.

1900.--La *Gitane (*drame, de Jean Richepin. Théâtre Antoine*).*

[Illustration: JANE AVRIL

PHOTO DRUET]

ICONOGRAPHIE

Portrait de Lautrec, par Anquetin.

(Collection de Mme la Comtesse de Toulouse-Lautrec).

Portrait de Lautrec, par Javal, de Birmingham (Angleterre).

Tête seule, nue, entièrement de face, pince-nez, grosses lèvres. (Peinture reproduite au frontispice du catalogue de l'exposition rétrospective de l'oeuvre de Lautrec. Galerie Manzi, 1914).

Portrait de Lautrec, par Léandre.

(Dessin portrait-charge, reproduit dans Henri de Toulouse-Lautrec, *publié en 1913, par Gustave Coquiot, chez Blaizot).*

Portrait de Lautrec, par Charles Maurin.

(Eau-forte reproduite au frontispice de ce présent livre).

Portrait de Lautrec, par Henri Rachou.

(Peinture. Année 1883. Collection de Mme la Comtesse Alphonse de Toulouse-Lautrec).

Portrait-charge de Lautrec, par lui-même.

(Dessin au crayon, reproduit au frontispice du livre consacré à Lautrec par M. Théodore Duret).

Portrait de Lautrec, par Maxime Dethomas.

(Fusain reproduit dans: Henri de Toulouse-Lautrec, *par Gustave Coquiot, Blaizot, éditeur).*

Portrait de Lautrec, par Maxime Dethomas.

(Fusain. La tête seule, coiffée d'une casquette de la marine marchande. Collection Gustave Coquiot).

Portrait de Lautrec, par Adolphe Albert.

(Décembre 1897. Crayon. Lautrec, coiffé d'un chapeau de paille, tête baissée, est assis, en train de dessiner sur la pierre lithographique).

QUELQUES HOMMAGES POSTHUMES

«Henri de Toulouse-Lautrec», par André Rivoire. Revue de l'Art ancien et moderne. *Paris. Décembre 1901, avril 1902.*

Numéro spécial du Figaro illustré, *consacré à Lautrec. Avril 1902.*

Du 14 au 31 mai 1902, exposition d'oeuvres de Lautrec, galeries Durand-Ruel (Tableaux, aquarelles, dessins, lithographies. 201 numéros).

Du 12 au 24 octobre 1908. Exposition de tableaux peints par Lautrec. Galeries Bernheim-jeune.

Du 15 juin au 11 juillet 1914. Galeries Manzi. Exposition rétrospective de l'oeuvre de Lautrec. (Tableaux et dessins. 201 numéros).

«Henri de Toulouse-Lautrec», par Geffroy. Gazette des Beaux-Arts.*Paris. Août 1914.*

«Autour de Toulouse-Lautrec», par Paul Leclercq. La Grande Revue.*Paris. Novembre, 1919.*

Le peintre-graveur illustré. *Tomes X et XI, consacrés à Henri de Toulouse-Lautrec. Loys Delteil. Paris, 1920.*

BIBLIOGRAPHIE

Henri de Toulouse-Lautrec, *par Hermann Esswein und Alfred Walter Heymel. R. Piper et Cº Munchen, 1912.*

Henri de Toulouse-Lautrec, *par Gustave Coquiot. Auguste Blaizot, éditeur, Paris, 1913.*

Lautrec, *par Théodore Duret. Bernheim-jeune, éditeurs. Paris, 1920.*

TABLE DES CHAPITRES

Pages

DES SOUVENIRS SUR LA VIE

I.--LE MILIEU 3

PARIS ET RENÉ PRINCETEAU 16

CORMON OU LA VIE 21

MONTMARTRE 29

II.--QUELQUES SPORTS 41

BARS ET MAISONS CLOSES 49

III.--VOYAGES 61

LA MER 66

IV.--SES LOGIS 75

SAINT-JAMES 80

1900 83

MALROMÉ 86

DES COMMENTAIRES SUR L'OEUVRE

I.--PEINTURES, PREMIÈRES OEUVRES 91

LE MOULIN ROUGE 94

FILLES 111

II.--PORTRAITS 121

LE JARDIN DU PÈRE FOREST 128

III.--LE CIRQUE 135

AU THÉÂTRE 141

CAFÉ-CONCERT 147

LES COURSES 156

DE TOUT 161

IV.--LITHOGRAPHIES ET POINTES-SÈCHES 169

DESSINS 180

AFFICHES 187

ILLUSTRATIONS DE LIVRES 191

D'ENSEMBLE 197

APPENDICE

ESSAI DE CATALOGUE 205

ICONOGRAPHIE 225

QUELQUES HOMMAGES POSTHUMES 227

BIBLIOGRAPHIE 228

TABLE DES GRAVURES

Pages

Portrait de Lautrec *1*

Fille à la fourrure *9*

Portrait *17*

Bal masqué *25*

La Promenade au Moulin-Rouge *33*

Fille *49*

Fille au caraco *57*

Portrait de Mme Suzanne V *65*

Au Moulin-Rouge *81*

Les Valseuses *97*

La Goulue *105*

Fille *113*

Portrait de M. Delaporte *121*

Dans le jardin du père Forest *129*

Jane Avril *137*

Alfred la Guigne *145*

May Belfort *153*

Jockeys *161*

Clownesse au bal *177*

Couverture pour un monologue *185*

Projet d'affiche pour le «Divan japonais» *193*

Clownesse *209*

Fille *217*

Jane Avril_ 225

Saint-Denis.--Imp. J. Dardaillon.

* * * * *

Liste des modifications:

page 70: accomgner remplacé par accompagner page 123: condammé par condamné page 157: Dautres par D'autres (D'autres fois) page 181: à par a (il n'y a que ces croquis-là)

End of the Project Gutenberg EBook of Lautrec, by Gustave Coquiot

*** END OF THIS PROJECT GUTENBERG EBOOK LAUTREC ***

***** This file should be named 34422-8.txt or 34422-8.zip ***** This and all associated files of various formats will be found in: http://www.gutenberg.org/3/4/4/2/34422/

Produced by Laurent Vogel, Claudine Corbasson, and the Online Distributed Proofreading Team at http://www.pgdp.net (This file was produced from images generously made available by the Bibliothèque

nationale de France (BnF/Gallica) at http://gallica.bnf.fr), Illustrations from images generously made available by The Internet Archive

Updated editions will replace the previous one--the old editions will be renamed.

Creating the works from public domain print editions means that no one owns a United States copyright in these works, so the Foundation (and you!) can copy and distribute it in the United States without permission and without paying copyright royalties. Special rules, set forth in the General Terms of Use part of this license, apply to copying and distributing Project Gutenberg-tm electronic works to protect the PROJECT GUTENBERG-tm concept and trademark. Project Gutenberg is a registered trademark, and may not be used if you charge for the eBooks, unless you receive specific permission. If you do not charge anything for copies of this eBook, complying with the rules is very easy. You may use this eBook for nearly any purpose such as creation of derivative works, reports, performances and research. They may be modified and printed and given away--you may do practically ANYTHING with public domain eBooks. Redistribution is subject to the trademark license, especially commercial redistribution.

*** START: FULL LICENSE ***

THE FULL PROJECT GUTENBERG LICENSE PLEASE READ THIS BEFORE YOU DISTRIBUTE OR USE THIS WORK

To protect the Project Gutenberg-tm mission of promoting the free distribution of electronic works, by using or distributing this work (or any other work associated in any way with the phrase "Project Gutenberg"), you agree to comply with all the terms of the Full Project Gutenberg-tm License (available with this file or online at http://gutenberg.org/license).

Section 1. General Terms of Use and Redistributing Project Gutenberg-tm electronic works

1.A. By reading or using any part of this Project Gutenberg-tm electronic work, you indicate that you have read, understand, agree to

and accept all the terms of this license and intellectual property (trademark/copyright) agreement. If you do not agree to abide by all the terms of this agreement, you must cease using and return or destroy all copies of Project Gutenberg-tm electronic works in your possession. If you paid a fee for obtaining a copy of or access to a Project Gutenberg-tm electronic work and you do not agree to be bound by the terms of this agreement, you may obtain a refund from the person or entity to whom you paid the fee as set forth in paragraph 1.E.8.

1.B. "Project Gutenberg" is a registered trademark. It may only be used on or associated in any way with an electronic work by people who agree to be bound by the terms of this agreement. There are a few things that you can do with most Project Gutenberg-tm electronic works even without complying with the full terms of this agreement. See paragraph 1.C below. There are a lot of things you can do with Project Gutenberg-tm electronic works if you follow the terms of this agreement and help preserve free future access to Project Gutenberg-tm electronic works. See paragraph 1.E below.

1.C. The Project Gutenberg Literary Archive Foundation ("the Foundation" or PGLAF), owns a compilation copyright in the collection of Project Gutenberg-tm electronic works. Nearly all the individual works in the collection are in the public domain in the United States. If an individual work is in the public domain in the United States and you are located in the United States, we do not claim a right to prevent you from copying, distributing, performing, displaying or creating derivative works based on the work as long as all references to Project Gutenberg are removed. Of course, we hope that you will support the Project Gutenberg-tm mission of promoting free access to electronic works by freely sharing Project Gutenberg-tm works in compliance with the terms of this agreement for keeping the Project Gutenberg-tm name associated with the work. You can easily comply with the terms of this agreement by keeping this work in the same format with its attached full Project Gutenberg-tm License when you share it without charge with others.

1.D. The copyright laws of the place where you are located also govern what you can do with this work. Copyright laws in most

countries are in a constant state of change. If you are outside the United States, check the laws of your country in addition to the terms of this agreement before downloading, copying, displaying, performing, distributing or creating derivative works based on this work or any other Project Gutenberg-tm work. The Foundation makes no representations concerning the copyright status of any work in any country outside the United States.

1.E. Unless you have removed all references to Project Gutenberg:

1.E.1. The following sentence, with active links to, or other immediate access to, the full Project Gutenberg-tm License must appear prominently whenever any copy of a Project Gutenberg-tm work (any work on which the phrase "Project Gutenberg" appears, or with which the phrase "Project Gutenberg" is associated) is accessed, displayed, performed, viewed, copied or distributed:

This eBook is for the use of anyone anywhere at no cost and with almost no restrictions whatsoever. You may copy it, give it away or re-use it under the terms of the Project Gutenberg License included with this eBook or online at www.gutenberg.org

1.E.2. If an individual Project Gutenberg-tm electronic work is derived from the public domain (does not contain a notice indicating that it is posted with permission of the copyright holder), the work can be copied and distributed to anyone in the United States without paying any fees or charges. If you are redistributing or providing access to a work with the phrase "Project Gutenberg" associated with or appearing on the work, you must comply either with the requirements of paragraphs 1.E.1 through 1.E.7 or obtain permission for the use of the work and the Project Gutenberg-tm trademark as set forth in paragraphs 1.E.8 or 1.E.9.

1.E.3. If an individual Project Gutenberg-tm electronic work is posted with the permission of the copyright holder, your use and distribution must comply with both paragraphs 1.E.1 through 1.E.7 and any additional terms imposed by the copyright holder. Additional terms will be linked to the Project Gutenberg-tm License for all works posted with the permission of the copyright holder found at the beginning of this

work.

1.E.4. Do not unlink or detach or remove the full Project Gutenberg-tm License terms from this work, or any files containing a part of this work or any other work associated with Project Gutenberg-tm.

1.E.5. Do not copy, display, perform, distribute or redistribute this electronic work, or any part of this electronic work, without prominently displaying the sentence set forth in paragraph 1.E.1 with active links or immediate access to the full terms of the Project Gutenberg-tm License.

1.E.6. You may convert to and distribute this work in any binary, compressed, marked up, nonproprietary or proprietary form, including any word processing or hypertext form. However, if you provide access to or distribute copies of a Project Gutenberg-tm work in a format other than "Plain Vanilla ASCII" or other format used in the official version posted on the official Project Gutenberg-tm web site (www.gutenberg.org), you must, at no additional cost, fee or expense to the user, provide a copy, a means of exporting a copy, or a means of obtaining a copy upon request, of the work in its original "Plain Vanilla ASCII" or other form. Any alternate format must include the full Project Gutenberg-tm License as specified in paragraph 1.E.1.

1.E.7. Do not charge a fee for access to, viewing, displaying, performing, copying or distributing any Project Gutenberg-tm works unless you comply with paragraph 1.E.8 or 1.E.9.

1.E.8. You may charge a reasonable fee for copies of or providing access to or distributing Project Gutenberg-tm electronic works provided that

- You pay a royalty fee of 20% of the gross profits you derive from the use of Project Gutenberg-tm works calculated using the method you already use to calculate your applicable taxes. The fee is owed to the owner of the Project Gutenberg-tm trademark, but he has agreed to donate royalties under this paragraph to the Project Gutenberg Literary Archive Foundation. Royalty payments must be paid within 60 days following each date on which you prepare (or are legally required to

prepare) your periodic tax returns. Royalty payments should be clearly marked as such and sent to the Project Gutenberg Literary Archive Foundation at the address specified in Section 4, "Information about donations to the Project Gutenberg Literary Archive Foundation."

- You provide a full refund of any money paid by a user who notifies you in writing (or by e-mail) within 30 days of receipt that s/he does not agree to the terms of the full Project Gutenberg-tm License. You must require such a user to return or destroy all copies of the works possessed in a physical medium and discontinue all use of and all access to other copies of Project Gutenberg-tm works.

- You provide, in accordance with paragraph 1.F.3, a full refund of any money paid for a work or a replacement copy, if a defect in the electronic work is discovered and reported to you within 90 days of receipt of the work.

- You comply with all other terms of this agreement for free distribution of Project Gutenberg-tm works.

1.E.9. If you wish to charge a fee or distribute a Project Gutenberg-tm electronic work or group of works on different terms than are set forth in this agreement, you must obtain permission in writing from both the Project Gutenberg Literary Archive Foundation and Michael Hart, the owner of the Project Gutenberg-tm trademark. Contact the Foundation as set forth in Section 3 below.

1.F.

1.F.1. Project Gutenberg volunteers and employees expend considerable effort to identify, do copyright research on, transcribe and proofread public domain works in creating the Project Gutenberg-tm collection. Despite these efforts, Project Gutenberg-tm electronic works, and the medium on which they may be stored, may contain "Defects," such as, but not limited to, incomplete, inaccurate or corrupt data, transcription errors, a copyright or other intellectual property infringement, a defective or damaged disk or other medium, a computer virus, or computer codes that damage or cannot be read by your equipment.

1.F.2. LIMITED WARRANTY, DISCLAIMER OF DAMAGES - Except for the "Right of Replacement or Refund" described in paragraph 1.F.3, the Project Gutenberg Literary Archive Foundation, the owner of the Project Gutenberg-tm trademark, and any other party distributing a Project Gutenberg-tm electronic work under this agreement, disclaim all liability to you for damages, costs and expenses, including legal fees. YOU AGREE THAT YOU HAVE NO REMEDIES FOR NEGLIGENCE, STRICT LIABILITY, BREACH OF WARRANTY OR BREACH OF CONTRACT EXCEPT THOSE PROVIDED IN PARAGRAPH 1.F.3. YOU AGREE THAT THE FOUNDATION, THE TRADEMARK OWNER, AND ANY DISTRIBUTOR UNDER THIS AGREEMENT WILL NOT BE LIABLE TO YOU FOR ACTUAL, DIRECT, INDIRECT, CONSEQUENTIAL, PUNITIVE OR INCIDENTAL DAMAGES EVEN IF YOU GIVE NOTICE OF THE POSSIBILITY OF SUCH DAMAGE.

1.F.3. LIMITED RIGHT OF REPLACEMENT OR REFUND - If you discover a defect in this electronic work within 90 days of receiving it, you can receive a refund of the money (if any) you paid for it by sending a written explanation to the person you received the work from. If you received the work on a physical medium, you must return the medium with your written explanation. The person or entity that provided you with the defective work may elect to provide a replacement copy in lieu of a refund. If you received the work electronically, the person or entity providing it to you may choose to give you a second opportunity to receive the work electronically in lieu of a refund. If the second copy is also defective, you may demand a refund in writing without further opportunities to fix the problem.

1.F.4. Except for the limited right of replacement or refund set forth in paragraph 1.F.3, this work is provided to you 'AS-IS' WITH NO OTHER WARRANTIES OF ANY KIND, EXPRESS OR IMPLIED, INCLUDING BUT NOT LIMITED TO WARRANTIES OF MERCHANTIBILITY OR FITNESS FOR ANY PURPOSE.

1.F.5. Some states do not allow disclaimers of certain implied warranties or the exclusion or limitation of certain types of damages. If any disclaimer or limitation set forth in this agreement violates the law of the state applicable to this agreement, the agreement shall be

interpreted to make the maximum disclaimer or limitation permitted by the applicable state law. The invalidity or unenforceability of any provision of this agreement shall not void the remaining provisions.

1.F.6. INDEMNITY

- You agree to indemnify and hold the Foundation, the trademark owner, any agent or employee of the Foundation, anyone providing copies of Project Gutenberg-tm electronic works in accordance with this agreement, and any volunteers associated with the production, promotion and distribution of Project Gutenberg-tm electronic works, harmless from all liability, costs and expenses, including legal fees, that arise directly or indirectly from any of the following which you do or cause to occur: (a) distribution of this or any Project Gutenberg-tm work, (b) alteration, modification, or additions or deletions to any Project Gutenberg-tm work, and (c) any Defect you cause.

Section 2. Information about the Mission of Project Gutenberg-tm

Project Gutenberg-tm is synonymous with the free distribution of electronic works in formats readable by the widest variety of computers including obsolete, old, middle-aged and new computers. It exists because of the efforts of hundreds of volunteers and donations from people in all walks of life.

Volunteers and financial support to provide volunteers with the assistance they need, are critical to reaching Project Gutenberg-tm's goals and ensuring that the Project Gutenberg-tm collection will remain freely available for generations to come. In 2001, the Project Gutenberg Literary Archive Foundation was created to provide a secure and permanent future for Project Gutenberg-tm and future generations. To learn more about the Project Gutenberg Literary Archive Foundation and how your efforts and donations can help, see Sections 3 and 4 and the Foundation web page at http://www.pglaf.org.

Section 3. Information about the Project Gutenberg Literary Archive Foundation

The Project Gutenberg Literary Archive Foundation is a non profit 501(c)(3) educational corporation organized under the laws of the state of Mississippi and granted tax exempt status by the Internal Revenue Service. The Foundation's EIN or federal tax identification number is 64-6221541. Its 501(c)(3) letter is posted at http://pglaf.org/fundraising. Contributions to the Project Gutenberg Literary Archive Foundation are tax deductible to the full extent permitted by U.S. federal laws and your state's laws.

The Foundation's principal office is located at 4557 Melan Dr. S. Fairbanks, AK, 99712., but its volunteers and employees are scattered throughout numerous locations. Its business office is located at 809 North 1500 West, Salt Lake City, UT 84116, (801) 596-1887, email business@pglaf.org. Email contact links and up to date contact information can be found at the Foundation's web site and official page at http://pglaf.org

For additional contact information: Dr. Gregory B. Newby Chief Executive and Director gbnewby@pglaf.org

Section 4. Information about Donations to the Project Gutenberg Literary Archive Foundation

Project Gutenberg-tm depends upon and cannot survive without wide spread public support and donations to carry out its mission of increasing the number of public domain and licensed works that can be freely distributed in machine readable form accessible by the widest array of equipment including outdated equipment. Many small donations ($1 to $5,000) are particularly important to maintaining tax exempt status with the IRS.

The Foundation is committed to complying with the laws regulating charities and charitable donations in all 50 states of the United States. Compliance requirements are not uniform and it takes a considerable effort, much paperwork and many fees to meet and keep up with these requirements. We do not solicit donations in locations where we have not received written confirmation of compliance. To SEND DONATIONS or determine the status of compliance for any particular state visit http://pglaf.org

While we cannot and do not solicit contributions from states where we have not met the solicitation requirements, we know of no prohibition against accepting unsolicited donations from donors in such states who approach us with offers to donate.

International donations are gratefully accepted, but we cannot make any statements concerning tax treatment of donations received from outside the United States. U.S. laws alone swamp our small staff.

Please check the Project Gutenberg Web pages for current donation methods and addresses. Donations are accepted in a number of other ways including checks, online payments and credit card donations. To donate, please visit: http://pglaf.org/donate

Section 5. General Information About Project Gutenberg-tm electronic works.

Professor Michael S. Hart is the originator of the Project Gutenberg-tm concept of a library of electronic works that could be freely shared with anyone. For thirty years, he produced and distributed Project Gutenberg-tm eBooks with only a loose network of volunteer support.

Project Gutenberg-tm eBooks are often created from several printed editions, all of which are confirmed as Public Domain in the U.S. unless a copyright notice is included. Thus, we do not necessarily keep eBooks in compliance with any particular paper edition.

Most people start at our Web site which has the main PG search facility:

http://www.gutenberg.org

This Web site includes information about Project Gutenberg-tm, including how to make donations to the Project Gutenberg Literary Archive Foundation, how to help produce our new eBooks, and how to subscribe to our email newsletter to hear about new eBooks.

Lautrec, by Gustave Coquiot

A free ebook from http://manybooks.net/

www.ingramcontent.com/pod-product-compliance
Lightning Source LLC
Chambersburg PA
CBHW061441180526
45170CB00004B/1504